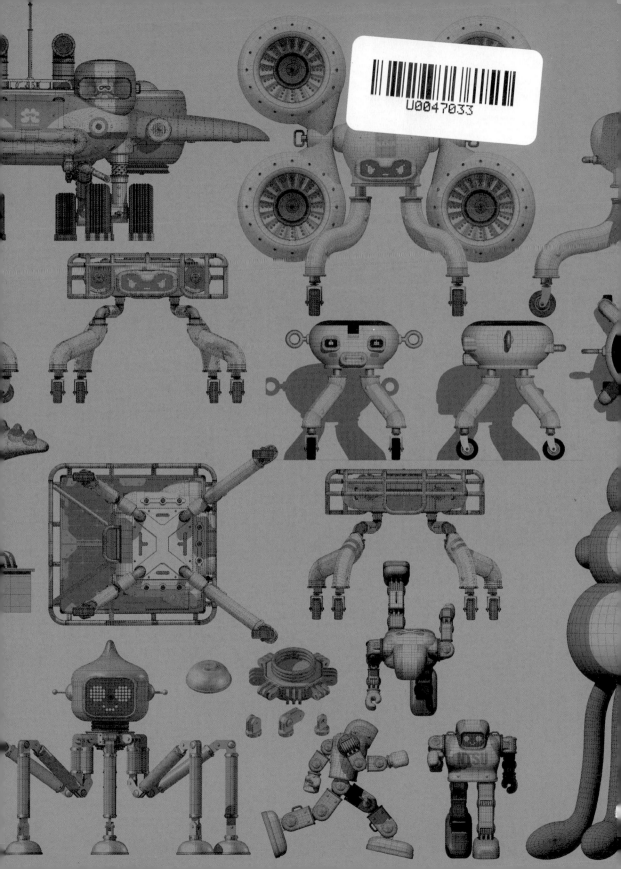

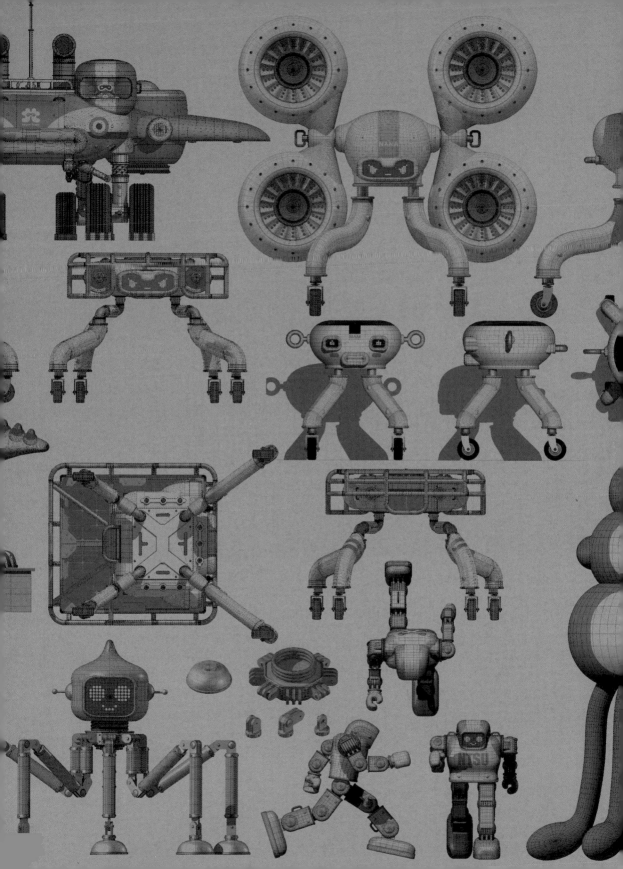

Beautiful Experience

tone 32
AKIBO ROBOTS, with LOVE
機器人把拔 AKIBO 與孩子們的故事

作者：李明道 Akibo

採訪整理：林慈敏

美術設計：李明道 Akibo

責任編輯：冼懿穎

校對：簡淑媛

出版者：大塊文化出版股份有限公司

台北市 10550 南京東路四段 25 號 11 樓

www.locuspublishing.com

讀者服務專線：0800-006689

TEL：(02)87123898　FAX：(02)87123897

郵撥帳號：18955675　　戶名：大塊文化出版股份有限公司

法律顧問：董安丹律師、顧慕堯律師

版權所有　翻印必究

總經銷：大和書報圖書股份有限公司

地址：新北市新莊區五工五路 2 號

TEL：(02) 89902588　　FAX：(02) 22901658

製版：瑞豐實業股份有限公司

初版一刷：2017 年 12 月

定價：新台幣 350 元

Printed in Taiwan

ISBN：978-986-213-844-1

國家圖書館出版品預行編目 (CIP) 資料

AKIBO ROBOTS, with LOVE：機器人把拔 AKIBO 與孩子們的故事
/ 李明道著 . -- 初版 . -- 台北市：大塊文化 , 2017.12
176 面；17*23 公分 . -- (tone；32)
ISBN 978-986-213-844-1(平裝)

1. 商品設計　　2. 視覺設計　　3. 作品集

964　　　　　　　　　　　　　　106021060

AKIBO ROBOTS
with LOVE

機器人把拔
AKIBO
與孩子們的故事

李明道 AKIBO LEE/ 著

林慈敏 / 採訪整理

我們就一起往前走吧

郝明義　　大塊文化董事長

還沒看到 Akibo 的書稿之前，我想過那麼幾秒：那該怎麼介紹 Akibo 做的機器人呢？很快，我知道開頭該怎麼寫了：「今天談到機器人，很容易就聯想到尖端科技、AI 等等。但 Akibo 讓我想到的不是這些。」

十多年前我做 Net and Books 的《夢想》主題書，對他做過一次訪談。那時他已經解散了自己原來頗有規模的設計團隊，享受也執行他獨來獨往的工作與生活方式。我也是在那時第一次知道他在做機器人。

Akibo 說話，和他的工作一樣，給人印象最深刻的是一種「持續」感。感覺起來不快不慢，但是沒有任何間斷地就把他想表達的都表達出來了。也一如他每天只倚靠大眾交通工具，就能準時出現在一個個排滿的會議或工作行程中。那是一種精準，也是一種冷靜。

但是從第一次聽他談機器人，就知道那是他的另一個世界，或者說另一個世界的他。

Akibo 在那之前的幾年，把兩個兒子送去加拿大居住。他說，孩子出國前，他就因為工作忙碌，平日沒什麼時間看到他們；出國後，起初雖然也會偶爾想念他們，但也沒有什麼特別的感受，反正就是每兩個月去看他們一次。

後來，因為 Akibo 的父親中風離世，他受到很大的衝擊，尤其因為最後階段沒能和父親好好溝通。後來，他想到彌補之道，就是和兩個孩子重新建立關係。這樣，Akibo 在一次告別孩子，

登機返台的路上，開始用餐巾紙畫起三個機器人去潛水的故事。

「我的夢想就是取悅我的兩個兒子。」Akibo 說，他希望這些機器人能成為自己和孩子之間的溝通使者。後來，他的夢想成真。他畫的機器人，以及特別設立的網站也成為他們父子之間 Never Ending Story 的源頭。

前面說過，Akibo 最厲害的是他的「持續」。

Akibo 的三個機器人並沒有停留在餐巾紙上，也沒有停留網站上，而持續一路當真製造成實體的機器人。不止如此。他還一路持續製造出更多成為這本書裡主角的一系列機器人。因為製造機器人，Akibo 也讓自己的創作真正跨界；又因為這些是他新的創作，所以他的機器人也都成為他的小孩。

這本書講的就是他一路持續發生也發現的這些事情。我就不多說了。

Akibo 的機器人，讓我聯想到的是「愛」。很開心的是，等我拿到他的書稿後，看到他自己也是這麼寫的。

他說自己以一個父親的心情看待這些機器人：「我希望他們能代替我，用愛去安慰、溫暖更多人的心，陪伴人們在這不安的時代，勇敢地往前走。」

現在我們就一起往前走吧。

永遠講不完的故事

早在幾年前，大塊文化的郝明義先生就催促我出版這本書，但由於我總是希望把自己當下正在創作的作品收錄到書中，以致遲遲無法真正開始將作品的故事整理成書。

我經常說，創作就是一種飢餓感，人肚子餓了，就一定會想趕快把肚子填飽，那是一種很自然的反應。偏偏我的飢餓感好像一直存在，每次填飽之後，很快又覺得餓了。所以這本書，也就一再延後。後來我說服自己，兒子大學都要畢業了，也算是機器人創作的一個段落，來不及收錄的作品就放到下一本吧。

若從我第一個在網路上為兩個兒子創作的機器人算起，我的機器人創作不知不覺已經邁入了第十五個年頭了。要說我開始創作機器人的動機，是來自想陪伴當時遠在太平洋彼岸的兩個孩子，倒不如說當時隻身在台灣的我，渴望透過作品獲得來自兒子的溫暖回應與心靈的陪伴。

我常覺得不是我選擇了孩子，而是孩子選擇了我然後來到我的生命中。我們一起生活，一起面對開心、難過，一起走一段生命的路，讓我學會怎麼當一個把拔，為我的創作提供源源不絕的養分。

當初，我從一個父親對兒子的思念原由轉而開始的一連串機器人創作，他們正是真實地反映了

我的生命與情感。直到現在，我仍以一個父親的心情持續創作著機器人作品，他們也都是我的小孩。可愛的機器人小孩們吸引觀眾親近、療癒人心，背後我更想傳達一個訊息：生命不可能完全順遂，我們的社會環境也不會完美無缺，氣候變遷、污染、天災讓大家對未來感到不安。但不管如何都不要放棄希望，堅持夢想，相信自己純真的靈魂。我希望他們能代替我，用愛去安慰、溫暖更多人的心，陪伴人們在這不安的時代，勇敢地往前走。

我這個機器人把拔將他們每個的出生和成長故事都收錄在這本書裡；然而他們的故事，其實都還沒結束，我永遠都期待著他們能跟所有接觸到他們的人，在未來碰撞出更多精采的故事。

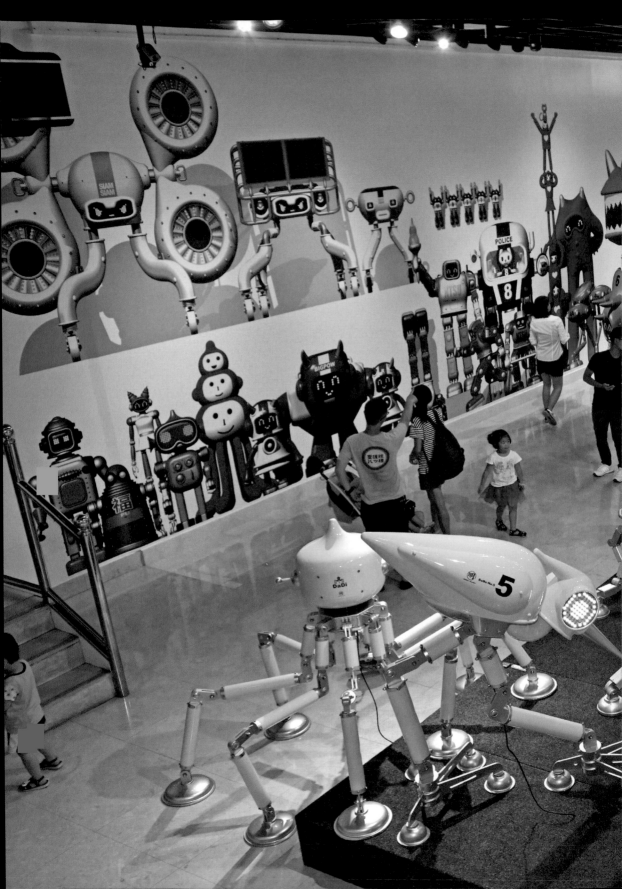

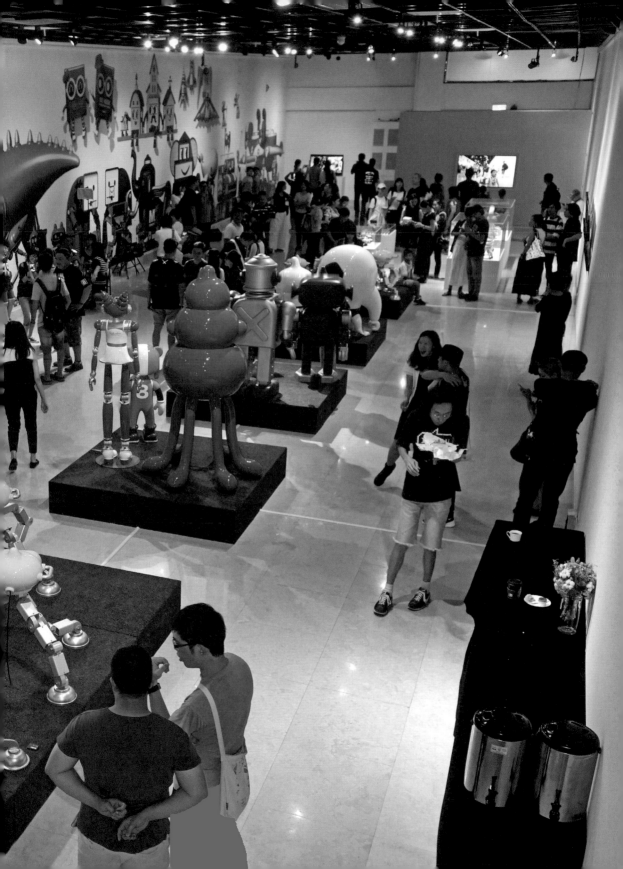

AKIBO ROBOTS
with LOVE

陪伴
我的孩子

一個單純的念頭與渴望，竟點燃並延續了一段長達十幾年的創作熱情，至今未歇，
一切都是如此始料未及，也帶來了好多驚喜與歡樂。故事就是從這裡開始的。

AkiAkis friends

從水底到實體

現居地：AKIBO WORKS 半島倉庫

2017 年夏天，在新北藝文中心展覽廳這面長 30 米、寬 4 米的牆上，是我所有機器人孩子們一字排開的影像。展覽廳中，他們本尊也幾乎全數到齊（除了要去世大運閉幕典禮表演的 SIAMSIAM 閃閃電光樂團之外）。自從十幾年前我創作出第一組機器人 AkiAkis 以來，這是規模最大、也最完整的一次展覽。看著眼前的景象，我真的沒想到，十幾年前一個單純的念頭與渴望，會持續到今天，讓我生出了這麼多機器人孩子，在他們身上發生了這麼多故事，創造了這麼多可能性。

其實這一切，都是因為一個爸爸（就是我）要處罰自己沒有好好跟兒子講故事而開始。

十幾年前，我的兩個兒子只有 3、4 歲，他們跟媽媽住在溫哥華，我大約每兩個月飛過去陪伴他們一、兩週。每次我要去之前，他們都會特別開心，我記得有一次小兒子跟他的老師說：「下星期天氣一定會變好。」老師問他你怎麼知道，他就回答：「因為把拔要來了，我就是知道！」他們來機場接我，看到我推著行李車出來，總是興奮地蹦蹦跳跳，因為我的行李裡有很多禮物。

但是等我要回台灣的時候，情況就完全不同了。回台灣的班機都是午夜 12 點左右起飛，計程車來接我去機場時，弟弟 Peter 常哭鬧著說再也不要見到把拔了，因為把拔不能留在加拿大跟他們一起生活，哥哥 Angelo 則是坐在門口通往樓上的階梯上流淚。這種場景每兩個月都要上演一

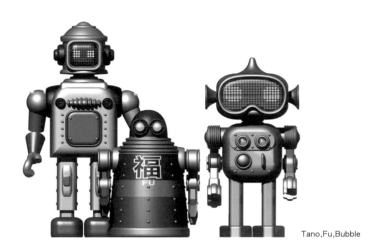

Tano,Fu,Bubble

次，我每次總是揪著心跳上計程車，帶著沉重的心情飛回台灣。

有一次去看他們時，他們問我：「把拔，你怎麼晒得這麼黑？」我說我去潛水。他們再問我：「水裡面有什麼？」我那時正在忙其他的事，就隨口回了他們一句：「Discovery 頻道裡都有。」話題就這麼結束了。

那次要回台灣時，兩個兒子一樣坐在樓梯上哭，我也一樣情緒低落地上了飛機。在飛機上回想著跟他們相處的點滴，才忽然想到，他們問我水裡有什麼時，我應該跟他們說一個潛水的故事才對啊！於是我立刻抓起飛機上的餐巾紙，開始構思 Bubble、Tano、Fu 這三個潛水機器人，以及 AkiAkis 島的故事。那時我心想，這次沒有好好跟兒子們說故事，我接下來要用十倍的力氣說給他們聽！我是藝術家，最大的武器就是我的作品，用任何其他方式都不會比把故事畫出來得好。

就是這股強大的動力，讓我在極為顛簸的飛行途中，緊抓住短暫的平穩空檔趕快畫下腦中浮現的圖像，那時沒有太多思考與後悔的時間與空間──沒有一大疊餐巾紙可以給你畫，完全是很直覺的。我想畫潛水機器人，因此下筆畫的第一個機器人 Bubble 就戴著蛙鏡，也因為潛水必須耳壓平衡，我就畫了兩個很明顯的耳朵。Tano 與 Fu 也是以這種直向式的思考方式畫出來的。

孩子們問我在潛水時看到什麼，我就想透過這三個機器人，在一個叫做 AkiAkis 島的南邊海域展開的海底探險故事，把我當時常去綠島潛水時看到的畫面，呈現在他們面前。

也同樣是這股強大的動力，開啟了我之後一段「刻意」不為人知又有點瘋狂的創作生活。

那時 Flash 軟體剛出現，可以在網頁上做些簡單的互動，我就去申請了 AkiAkis.com 這個網址，開始把這個故事建構起來。這名稱是取自我的名字 Akibo 簡稱的複製，代表我的兩個兒子（他們就是我的複製品）。其實這件事的工作量很大，因為從 3D 建模到互動，都得我自己一個人做，無法假手他人，所以進度很慢，一次都只能給兒子們一點故事、一個小互動。

另外還有一個我無法加快速度的原因是，那時我在台灣做很多流行音樂的包裝設計，很多朋友都是搖滾歌手，我很怕他們知道我在做這件事，因為他們一定會笑我──做這種事很不 rocker……所以我只能偷偷做。那時我住在陽明山，工作室在信義區。之前我通常會在工作室待到很晚，開始做 AkiAkis 之後，我的作息就變成中午進工作室，以最快速度把工作完成，再趕緊回陽明山的家做 AkiAkis。我還很怕鄰居來串門子，回家時都刻意把車停遠一點、客廳的燈也不敢開，就這樣躲在房間裡一直做，到週末就備齊兩天的菜，一點時間也不肯浪費。

我一向覺得，創作是一種需要，就像肚子餓一樣。我那時的狀態就是很餓。於是我這樣一個男性藝術家，不用學習、訓練，就能像出於本能似地做出這樣的作品。我認識的許多做音樂的朋友也是如此，當他們內心有一股強大的飢餓感想創作，也都會用盡全部力氣去寫、去錄音、去唱出來。

至於為什麼畫機器人？回想起來，可能有兩個理由吧，一是我的對象是兩個小男生，我想機器人應該比較合他們的胃口；二是當時的網路速度很慢，電腦畫面常常會 lag，若是畫機器人，即使畫面突然慢下來、停住，也不顯得怪，因為機器人本來就是這樣。

但一開始，兒子們對 AkiAkis 的反應卻很冷淡。每做好一點內容，我就寫 email 告訴兩個兒子，但他們都沒有任何回應。兩個月後我再飛去溫哥華，他們見了我還是什麼都沒提，我也忍著不說，但回台灣後我越想越不甘心，一時賭氣在新一集故事中讓其中一個機器人 Tano 死掉。這次我終於收到回信了！兩個兒子聯名寫 email 跟我說：「爸爸，Tano 不能死！」原來他們都有在看，只是沒有說出來。而那封信，則成為了支撐我創作機器人用不完的力量。

在那之後，我們父子之間對 AkiAkis 開始有了許多討論，我也把我們彼此生活中發生的事融入 AkiAkis 網站中。例如，有一陣子兒子們正在學九大行星，於是我設計一個關卡，三個機器人

在水裡遇見九大行星，他們得把正確的順序排列出來才能過關。又例如，我當時很喜歡電子音樂，便把一些相關的音樂元素放上去，做了一個鍵盤，讓他們可以用滑鼠去彈奏。我跟他們說床邊故事，從來都不是說一個既有的故事，而是三個人一起創造一場冒險。我會起個頭，例如要去非洲旅行，首先要準備什麼東西呢？哥哥弟弟就會把想到的答案說出來。到了非洲，想像我們是住在一間很高的樹屋裡，我把窗戶打開，驚奇地說：「咦！我看到了一隻動物！」弟弟不加思索地說：「犀牛。」哥哥立刻打槍：「不是吧！我們在這麼高的樹屋上，應該是長頸鹿吧。」他們會自己天馬行空地編故事，而這其中又會產生一些未完待續的故事，我就把他們設計到 AkiAkis 當中。

我與孩子們的相處，一直都比較像朋友。我想是因為我有一位受日本教育、非常有威嚴的父親，他其實很少打我，但我就是非常怕他。高中時，我們一家人住在一間日本宿舍，爸媽住在主屋，我則住在後方的小屋。早上一聽到父親穿拖鞋走到後面來的腳步聲，只要兩步，我就會立刻從床上跳起來，不敢再賴床。有了自己的孩子之後，我決定絕不用我父親對我的方式來對待我的孩子，這應該算是一種反叛、或是一種心理補償作用吧！

AkiAkis 一開始就是為我的兩個兒子而做的，因此只要他們喜歡，這件事就滿足了。這觀念是來自很久以前，我有一次在日本看到的景象。那時東京表參道的兩旁，在週末都會有各式各樣的

樂團與音樂演出，是根據團體的規模與受歡迎程度安排位置的，在路最前段的團體最受歡迎、粉絲最多，沿路下去就是越來越小的團體。那一次我走到最後面，看到一個彈木吉他的歌手，他的前方只有一個觀眾，但那個觀眾對他好著迷。即使前面那些團體有五個團員、一百個歌迷，都沒有這一個觀眾那麼 high。我覺得這樣好棒！那次經驗讓我建立了一個觀念：我的作品就是要為我想訴求的對象而做，對象可以是一萬個人、甚至全世界，但 AkiAkis 一開始設定的對象就是兩個觀眾，他們若在我面前拿起螢光棒來揮，我就完全心滿意足了。

只是，我做 AkiAkis 網站的事，後來還是紙包不住火，慢慢開始有些朋友知道，我的一些大學同學也有跟我兒子年紀相仿的孩子會上來看，我就加碼做了一個讓小朋友可以列印出機器人零件，再自行剪貼組合成立體機器人的設計。但隨著小朋友們慢慢長大，加上這個設計需要額外的維護費用，後來就取消了。

AkiAkis 網站做了大概快兩年，在我兒子返台與我同住之後暫告結束，我的興趣也轉移到創作實體機器人。

兒子們剛回來跟我同住時，我們很喜歡三人一起泡澡。我們有發行家裡專用的鈔票，每個人畫出自己的鈔票，有一點與十點兩種面額，當作提供勞務或貢獻時的獎賞。例如，孩子們若幫忙

做家事，我就給他們一點；他們若覺得我很辛苦，就會給我五點。我通常會把點數用在泡澡的時候，交換他們幫我按摩肩膀，此外便很少使用。他們後來終於問我，為什麼存那麼多點數不用？我說：「我要留到你們長大，可能在紐約念書了，我才要使用。到時你們就得搭飛機回來幫我按摩。那時候用才有價值啊！」

有一次，我們三人又準備一起泡澡，他們一看見我走進浴室，就問我：「爸爸，你看起來不太開心，是不是需要按摩？」我說，我沒有不開心，只是正在做一個新作品，但他的頭我怎麼畫都不滿意。沒想到他們說：「爸爸，我們幫你。」說完他們就把洗髮精倒在頭上、搓出泡泡，然後開始用手把沾滿泡泡的頭髮抓出各種造型。我說：「等一下！我去拿相機。」他們兩個就這樣比賽做出很多頭部的造型。這些照片我確實也都留存下來，當作日後想作品時的參考。他們給我的幫助，大都是像這樣很不經意發生的，但我自己會加以吸收，成為靈感的來源。

雖然我陸續創作了不少實體機器人，但 AkiAkis 卻仍待在電腦裡面，一直到 2013 年，Agnes b. 邀請我在他們台北市的大安店辦展覽，問到當初我為何開始做機器人，他們聽了之後，就鼓勵我將 Bubble、Tano 與 Fu 實體化。我才想到，他們是我這些機器人孩子們的老大，卻至今都還沒被做出來！於是一口答應，完成了首次的「AkisAkis friends」作品展。因為這因緣巧合，他們才從電腦螢幕走進了真實世界。

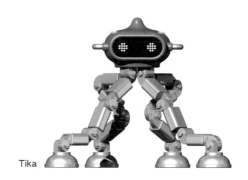

Tika

我創作的機器人都像是我的孩子，特別是最早的這三個。在 Agnes b. 首次展覽後的隔年，我大兒子高中畢業，我想他們三個也將進入成年，應該要想辦法養活自己，於是有了讓他們出去打工的念頭，我稱之為「寄宿計畫」。那時好友陳昇與朋友合夥開的餐廳在民生東路，我一時興起於是問他們能否讓我的機器人到他們餐廳打工，他們不僅一口答應，還找了民生社區好幾個店家一起加入，有腳踏車店、髮廊、咖啡店等等，這計畫就這樣展開了。Bubble 到陳昇餐廳去的第一天，他們還為他綁上圍裙、幫他在臉書上寫日記，他就在那裡認識客人，真的就像是我的小孩長大自己出去交朋友一樣。由於他們三個身上有個感應器，有人站在他們面前就會發出叫聲。而 Tano 去的那家腳踏車店老闆，隔天就打電話要我把他的聲音關掉，原來是他被放在玻璃前面，不斷感應到人影反射，才不斷發出叫聲。

這個寄宿計畫所引發的效應，也是我始料未及的。當時一位在桃園機場免稅店工作的民生社區住戶看見了，便邀請 AkisAkis friends 接下來到桃園機場寄宿。在機場他們又遇見了更多朋友，於是來自花博公園、台南，甚至上海的一家公司等等，越來越多人前來邀請他們。而他們每到一個新的地方，就會得到一些新的回饋，告訴我下一步要怎麼做。一切就這樣一步一步走出來。

在兒子們高中快畢業、即將離家去念大學的時候，為了傳達我對他們的愛、鼓勵與祝福，我陸續做了銀河探險隊與 Tika 兩件作品。

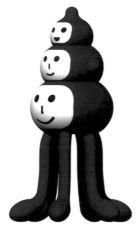

SEIGEI

銀河探險隊是一個組合式的裝置，裡面有 AkisAkis friends 和我為台北世界設計大展設計的主題人物 SeiGei。AkiAkis 代表的是我給兒子們的愛，SeiGei 代表的是創意、無限的可能性，還有三頭六臂、很「厲害」的含意。我希望這個銀河探險隊能帶他們去勇闖海底世界，期許他們大膽去探險，不要退縮。

Tika 則是台語「鐵腳」的發音，他很堅固又強壯，我希望兒子們能像 Tika 一樣強壯、勇敢地在人生道路上繼續往前行。所以這兩件作品都是我送給他們的禮物。

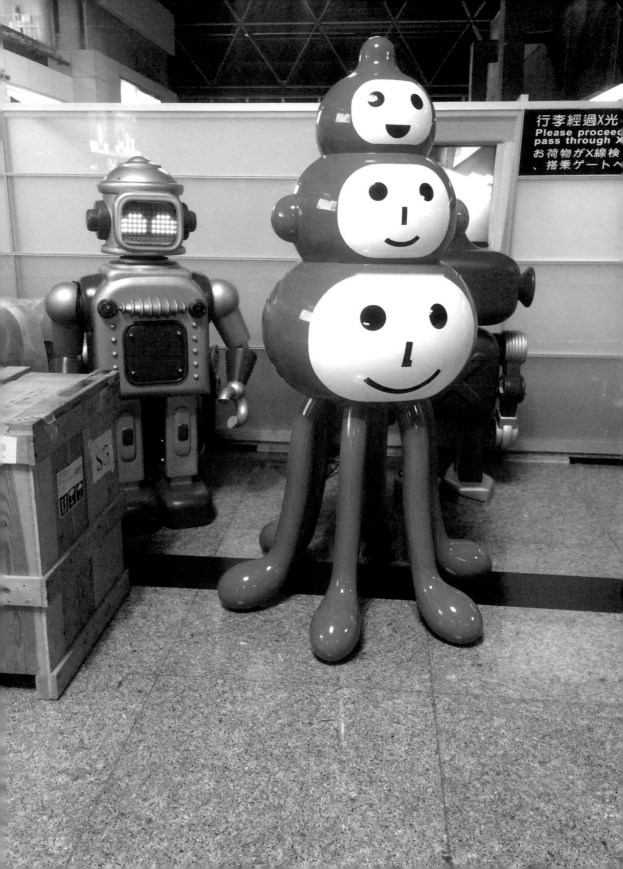

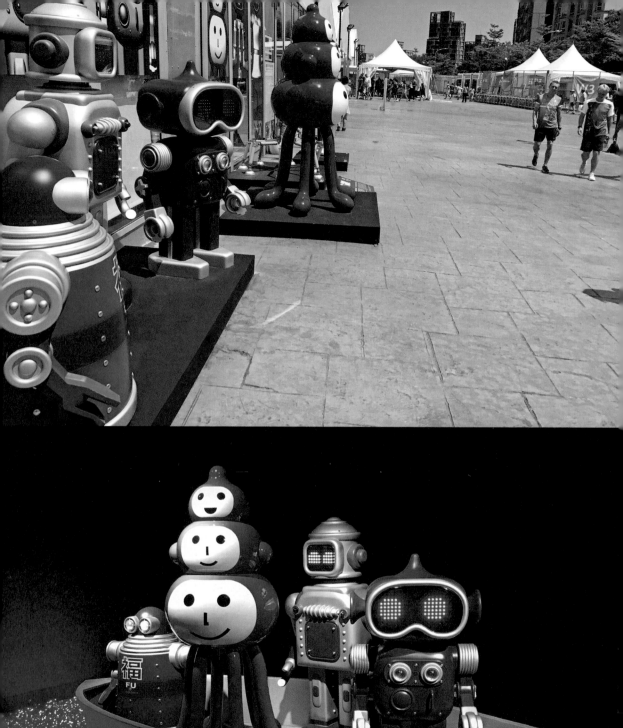

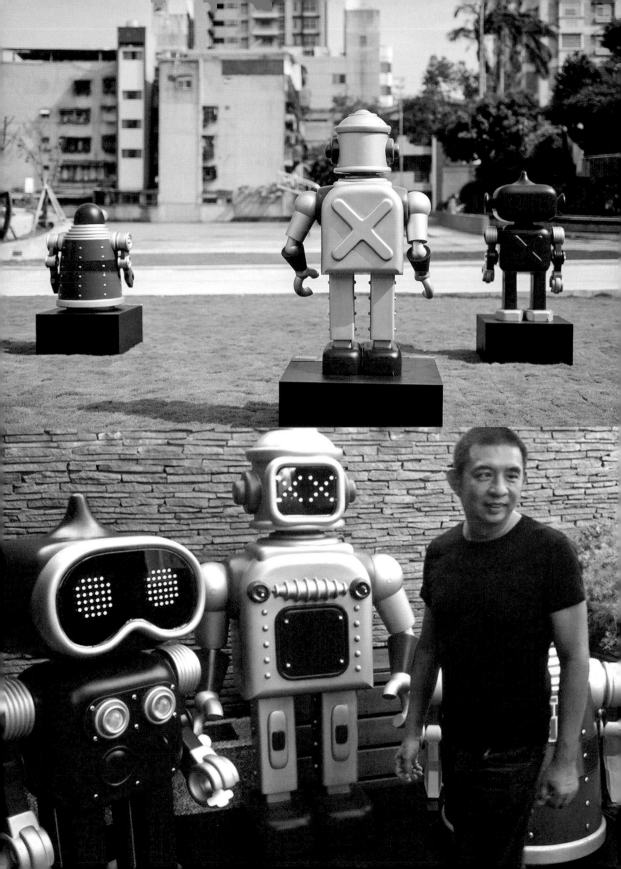

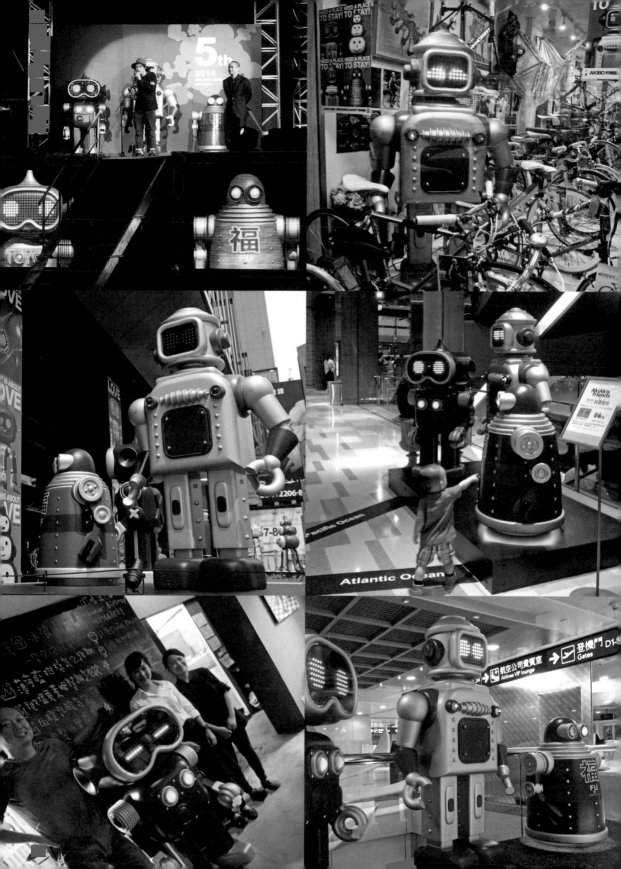

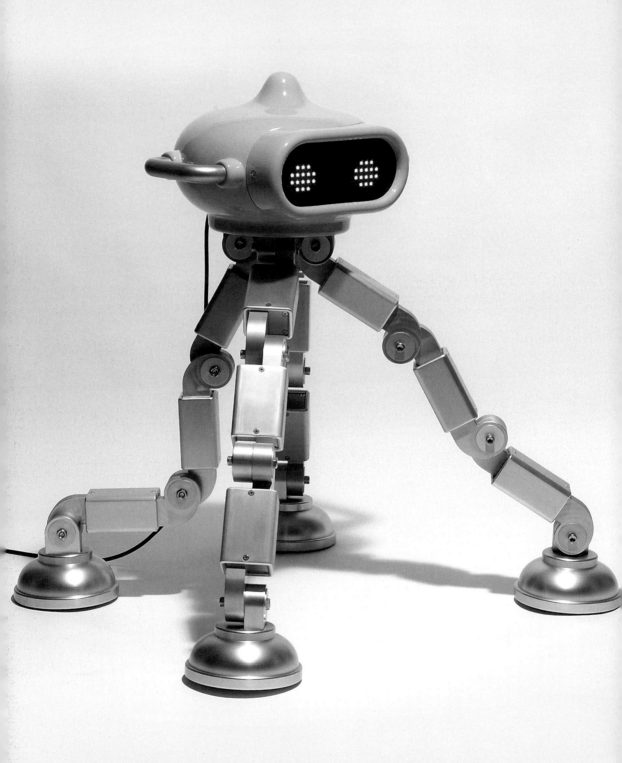

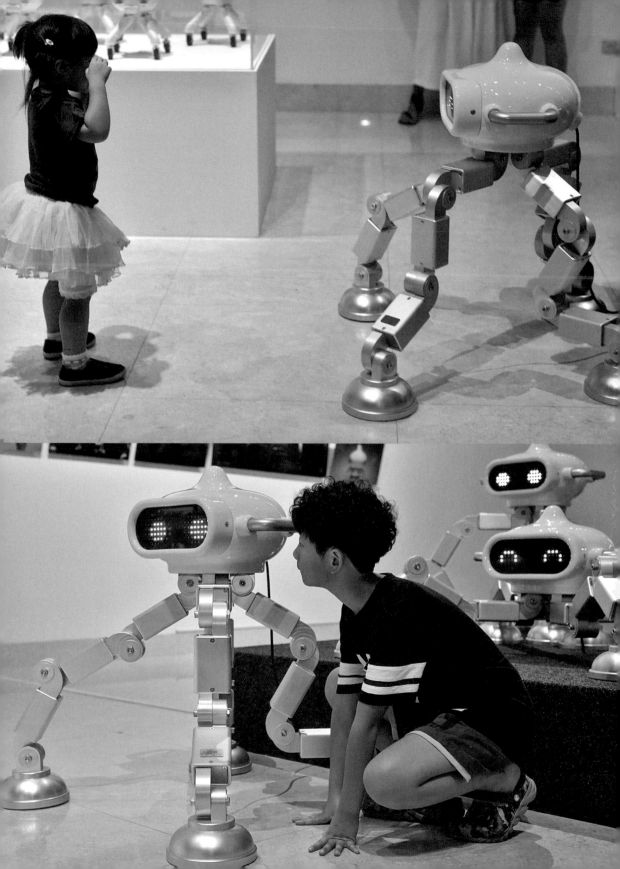

AKIBO ROBOTS
with LOVE

陪伴
更多的
孩子

說來似乎是冥冥中的安排。
當初開始創作機器人，是為了陪伴我的兩個兒子，
沒想到之後我陸續做了許多校園裡的公共藝術作品，這些作品似乎是 AkisAkis friends 的延伸，
他們的任務是去陪伴更多孩子成長，因此我也總是以一種陪伴的心情，去創作這些作品。

hohosan

樹屋是個祕密天堂

現居地：新北市 猴硐國小

在猴硐國小的 hohosan，應該算是我做的第一個實體公共藝術作品。雖然那時 AkiAkis 已經創作出來，但尚未實體化。而且這個作品是在學校裡，令我感受特別深刻。

猴硐國小位於礦區，早年礦業興盛時期，住在猴洞的礦工很多，因此猴硐國小曾是個有將近一千名學生的學校，學生大都是礦工子弟。後來礦坑一個個關閉，居民外移，學校的學生人數也越來越少，到 2005 年，全校六個年級只剩下 29 名學生，只能分成低、中、高三個年級各一班。納莉風災時，由於猴硐國小校區就位在行水區，河水一氾濫就造成土石流，將他們的校舍沖毀一半。我去參加他們新校舍公共藝術案的現場會勘與簡報時，還能看見被沖毀的校舍遺跡。

那時，我主要都在忙唱片設計等商業設計案，並未嘗試過這類公共藝術領域的創作。後來才知道，公共藝術法規定的公共藝術作品經費，只能占所有建築費用的 1%，像猴硐國小這樣偏遠的小學，由於學生總人數少，蓋的校舍也小，自然經費更少，通常不會有人去投標。但當時猴硐國小委託的招標策展人是我的朋友，於是找我與幾位藝術家朋友去參加投標。那時的我沒有經驗，只是照著自己的想像去做，也不知道到底會不會賺錢。後來這個案子由我得標，花了半年的時間做完，結果還是賠了錢，但卻是我非常有感情的一件作品。

hohosan

記得我去猴硐國小聽簡報時，剛好兩個兒子也剛從溫哥華回來跟我同住。聽了簡報之後，才知道全校 29 名學生，有一半以上孩子的父母都在外地工作，因此他們都是隔代教養或與其他親人同住。我想，這些孩子們在學校裡並不需要一件公共藝術作品，而是一個每天跟他們一起生活、相處的家人或好朋友。就像東京澀谷車站的秋田犬或紐約的自由女神像，他們守護著他們的家，是屬於那個地方的一分子。於是我有了這個「猴子樹屋溜滑梯」的構想，而這個構想的來源，是我在溫哥華為兒子們做的樹屋。

在溫哥華，很多有孩子的人家，都會在自家後院蓋樹屋，因為每個孩子都希望有一個自己的祕密基地，可以邀請好朋友或爸爸媽媽一起進去玩，我們家當然也不例外。我跟樹屋公司訂了個樹屋，請人來組裝好後，就利用每次去探望兒子的時間稍作改造。那時兒子們很迷軍人，我就趁他們去上課的時候，把樹屋漆上迷彩圖案，他們回來看到就非常興奮，那間樹屋自此成了他們的天堂與王國。

因為這樣的經驗，我也想為猴硐國小的小朋友們做個樹屋，還有一座面向校門口的溜滑梯，讓小朋友從這裡快樂地回家。

採用猴子的形象，是因為據說早年當地有很多猴子出沒，因而得名，後來居民覺得這地名不雅，

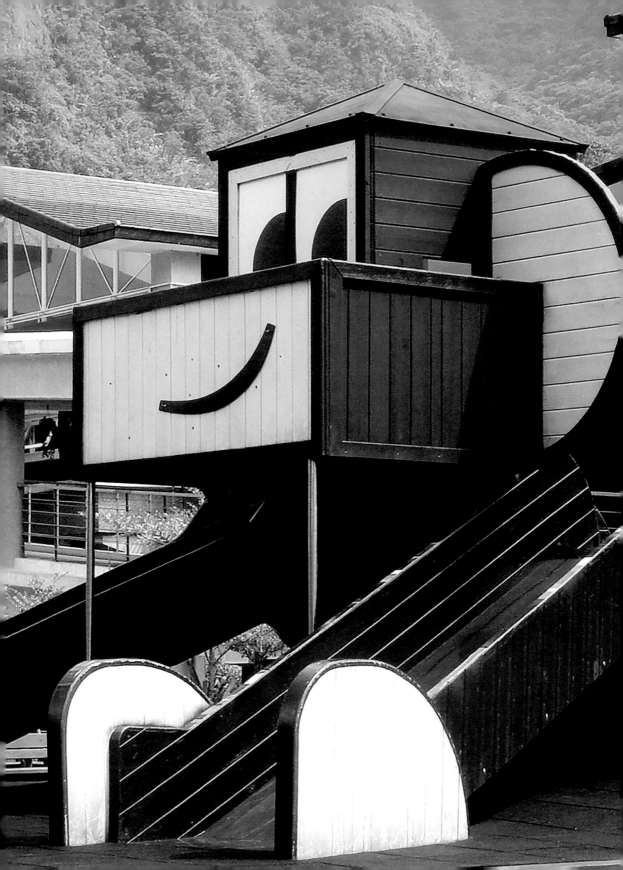

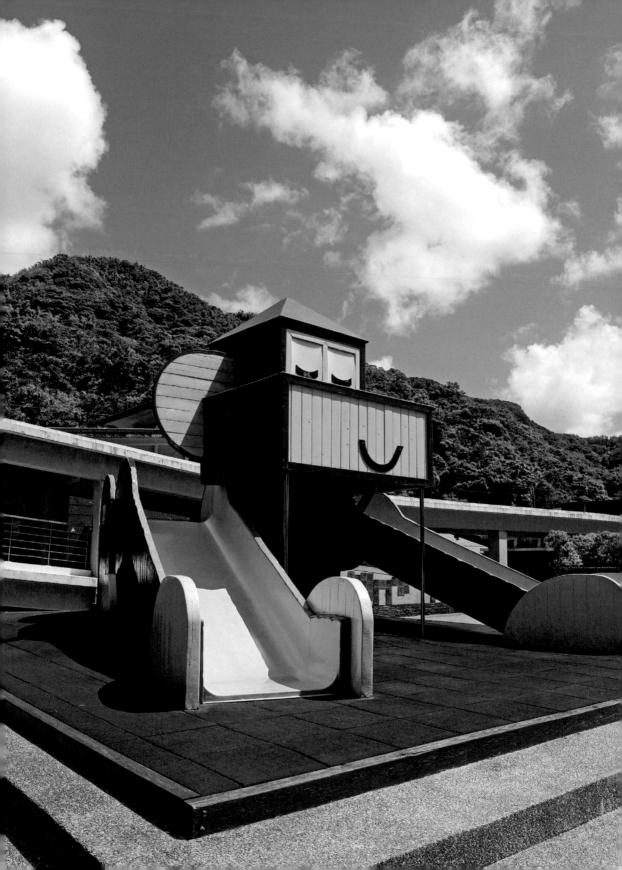

才改成「侯硐」（編按：近年才恢復舊名）。但我覺得猴子很可愛，就將小猴子擬人化，成為一件可親近的作品，靈活的小猴子是小朋友最好的玩伴，以樹屋的形式呈現，則成了小朋友可以攀爬、穿越的大玩偶。名字也是取「猴」的諧音「ho」，而且要說兩次──「hoho」，加上猴硐有日治時代的礦區背景，那個時代的台灣人會用日語稱呼人某某「桑」，於是我想到把這座樹屋溜滑梯取名為「hohosan」，來連結這裡的歷史與地方特色。

我把樹屋設計在 hohosan 的頭部，那是個可以走上去的小陽台。我認為表情是人們相互溝通的第一扇門，就連 FB、Line、IG 等社群媒體上的對話，也要加入許多表情符號才更生動有趣，因此我把 hohosan 的眼睛與嘴巴設計成可以開闔的活動門，裡面有許多畫著不同表情的眼睛、嘴巴圖片可供替換。全校的小朋友都可以輪流為他寫日記，貼在眼睛背面的小公布欄上，並根據日記上的心情為他更換表情。

猴硐國小新校舍就位在北迴線鐵路旁不遠處，hohosan 也剛好隔著一條河面對鐵路，因此我每次搭火車往花東方向，過了瑞芳、再穿越一座山洞之後，都會舉起相機往左邊 hohosan 的方向拍張照，再放大看看今天 hohosan 是什麼表情。
此外，hohosan 的肚子裡有個 monkey bar，小朋友可以像一隻頑皮的小猴子般在樹林裡盪來盪去。

hohosan 完成之後，果然如我期待的，成了學生們的家人或好朋友。猴硐國小的老師告訴我，學生們會自己區分玩 hohosan 的地盤，溜滑梯是高年級同學才可以玩，樹屋是中年級同學的園地，低年級同學只能在 hohosan 的尾巴那邊玩。由於 hohosan 是木造的，小朋友在玩溜滑梯時，都會乖乖地把鞋子脫掉、排在旁邊，才上去玩。校長也告訴我，每年學生要畢業時，問他們最想念學校的地方是什麼，答案永遠都是 hohosan。除此之外，校長的名片、學校的獎狀，也都會用他當作學校的 logo，連學校的廁所都有他的圖像。

其實不只是猴硐國小的師生喜歡 hohosan，他也成了許多婚紗攝影師喜歡取景的地點，每到假日，都會有多對新人與攝影師翻越學校圍牆進去拍照。後來校方乾脆請在學校服役的替代役男幫新人們開門，請他們不用再爬牆了。多年來 hohosan 也成了猴硐的一處老地標。

在猴硐國小這樣的小學校裡，hohosan 跟師生們就像一家人一樣。記得我去提案並拿到這個案子的那天，從學校後門要離開時，有個人走上前來跟我說：「我是這裡的教務主任，蔡主任，只要我還在這個國小，我就會幫你照顧這隻猴子。」當時作品根本還沒做出來呢！後來，hohosan 有得到 2009 年的公共藝術獎，在紅樓的二樓舉行頒獎典禮，我上台領獎時，看到一名男子在台下掉眼淚，就是那位蔡主任。他已經退休了，但他沒有食言，真的一直把 hohosan 當作自己的孩子一樣照顧。

每到暑假，猴硐國小的家長或老師們，都會與學生一起幫 hohosan 重新粉刷油漆。我其他的作品都不准別人去更改顏色，唯獨這件作品例外。雖然因為他們自行油漆，顏色都會跑掉，今年偏紅、明年偏黑，但我一點都不在乎，反而覺得正是如此，才會看到他們參與其中的情感與痕跡。有一次我剛好在他們重新油漆時經過那裡，幫我做過hohosan的一位工廠師傅也正好與我同行，我就請他趕快幫他們調一下顏色，那顏色太黑了！哈哈！多年後，我有次去某大學演講，提到這個故事時，台下有個男學生舉手說道：「我就是猴硐國小畢業的，他陪了我六年，我幫他油漆過兩次。」聽到時真的很開心。諸如此類的連結，是在其他作品中比較看不到的。

除了油漆粉刷之外，若 hohosan 出現一些小損傷，也都是由猴硐國小自行維修。但因為當初的製作預算很少，又已經是十幾年前的材料與工法，有時還是會有他們無法處理的損傷，例如有一次因颱風來襲，hohosan 的一隻耳朵掉了下來，校方打電話告訴我，但沒有修繕的預算，我還是免費把他修好，畢竟他就是我的小孩。

還有一次，則是木製的溜滑道因使用久了，有些地方凸了起來，學生們溜過去會被刮到，校方不得不把他封起來。那時我剛好跟 Agnes b. 在進行合作，知道這件事後，就與 Agnes b. 的台灣地區負責人提起想找人贊助、把 hohosan 的溜滑梯修好的想法，並把 hohosan 的故事說給他聽。他聽了之後立刻慷慨允諾，說道：「我是基隆人，以後他的維修就由我來負責。」記得那一年修好溜滑道時剛好接近聖誕節，Agnes b. 還送給猴硐國小每個學生一份薑餅人餅乾。

基於這次的因緣，後來 Agnes b. 也很照顧猴硐國小的小朋友，例如在 2017 年四月，他們所資助的科學研究船「TARA 探險船」在基隆港停留時，也邀請了猴硐國小的小朋友與我一起登船參觀，孩子們都非常開心。現在這群小學生雖然沒見過我，但一知道我是 hohosan 的爸爸，對我也立刻產生了親切感。

其實，我真的很希望有一天能募到款，再重新建造一隻更堅固的 hohosan 給他們。因為他已經十幾歲了，又是木頭做的，很多地方都腐朽，只能釘釘補補。以前設計的更換眼睛與嘴巴表情的方法也很麻煩，應該改用新的簡單方式。

當初在我的想像中，希望 hohosan 每天把一個個可愛的小朋友送回溫暖的家，看著每個小孩在這裡快樂地學習、長大。再往更遠的地方看去，幾公里之外是河口，還有鐵道上來往奔跑的列車。hohosan 會把猴硐的每一天記在心裡，陪伴所有猴硐人度過春夏秋冬。很開心這樣的想像後來成了真實。

雖然 hohosan 稱不上是件需要很高的技術或預算、或是有什麼技術亮點的作品，但我總會把他收錄到我的作品集中，訪問、演講時也常提到他。因為從他衍生出來的這些施與受的故事與情感互動，提供了我很多創作的靈感，我也從中學習到如何用作品與觀眾互動。所以我對他總有一份特殊的感情。

a Happy Family
永福一家人

同一屋簷下

現居地：新北市 永福國小

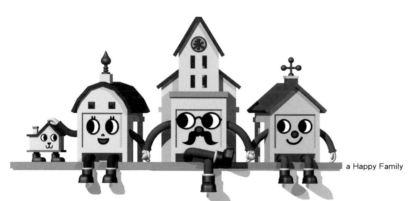

a Happy Family

這是為新北市三重區的永福國小所設計的作品，那是一所社區型的小學。當初我去參觀那所學校時，從校方的介紹中得知，很多學生家長是從中南部上台北來的外縣市移民。因為從南部走高速公路到台北，遇到的第一個交流道就是三重交流道，許多年輕夫婦因而選擇落腳在此。我自己是台南人，對這些家長們要在異鄉工作、又要照顧小孩的辛苦，很能感同身受。

校方人員還告訴我，雖然社區中也存在著一些貧富差距，但家長們彼此都沒有什麼情結，都會盡其所能為學校貢獻心力，例如幫喜歡演戲的小朋友們成立戲劇社等等。

於是，在構思這件作品時，我便抓住了這兩個特色。這整個學校、整個社區，其實就像個大家庭，而且都是自己打拚出來的，那麼，為他們做的作品就應該呈現一家人的感覺。

因此，我設計了一組房子造型的作品，有爸爸、媽媽、小孩、小狗一家人，但每個人也都有他自己的個性。房子的背後其實是一個小舞台，小朋友可以在上面上課或表演。他們的臉部我特別設計了一個凹槽，可以另外放入一塊板子。完工時，我請學校的美術老師一起合作，讓每個班級都畫一組屬於他們自己班級的臉。當時的構想是，每週一至週四，房子維持的是我設計的臉，但到週五的時候，每個班級可以輪流把他們設計的臉放上去，希望藉此增加作品與學生之間的互動。

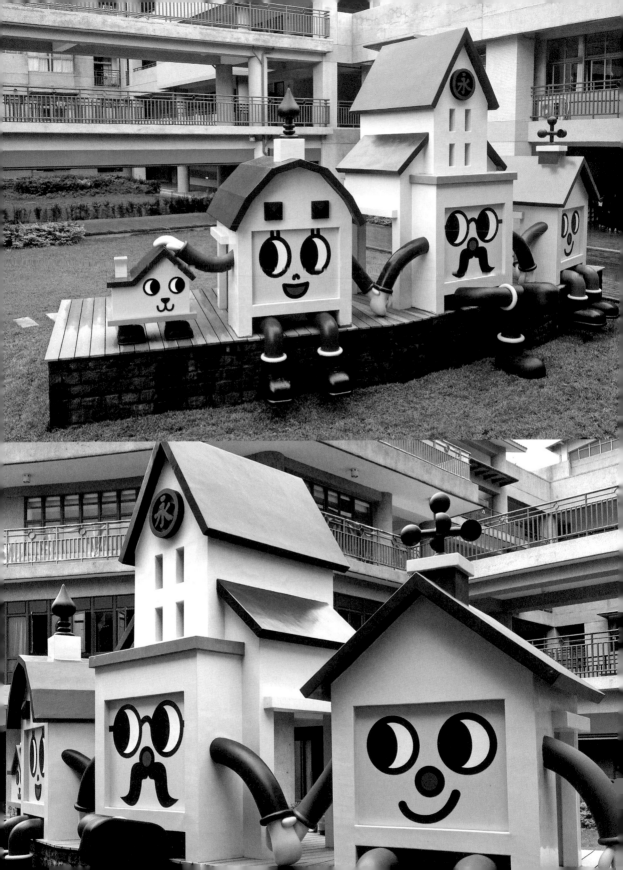

Books as Good friends
好書為伴
書的心情

現居地：台北市 胡適國小

另一件為小學設計的作品，則是胡適國小的「Books as Good friends」。胡適國小就位於中央研究院對面不遠處，他們學校有個非常特別的傳統，就是一學期中會訂一天為讀書日，那一天全校學生都不用上課，可以自由地拿著自己想看的書，在學校找一個喜歡的角落看，那是小朋友們最開心的一件事。

這件事給了我靈感，我想我應該做兩本很大的書，掛在他們學校那面很大的牆上，讓人從校外、中研院的門口就可以看見。這兩本書一本是男生、一本是女生，我還幫他們設計了一個特別的機制，就是他們的眼睛平常有不同的表情變化，但同學們每天可以依自己當天的心情投票，到中午十二點，他們的眼睛就會秀出同學們投票的結果，男生書出現男同學的心情、女生書就出現女同學的心情。所以如果今天有考試，他們出現的表情可能是鬱卒的；如果明天要放假了，他們的表情就可能是很開心的。

hohosan、a Happy Family 與 Books as Good friends 這三件在國小校園裡的作品，都是從學校的故事或小朋友身上的一些特性發想、設計出來的。

做這樣的作品與其他公共藝術作品最大的不同，就是對象。我們跟成人說話的時候會比較輕鬆或稍微放縱、甚至激烈，但對小朋友說話，就要很小心，因此在發想創意的過程會比較乖。不

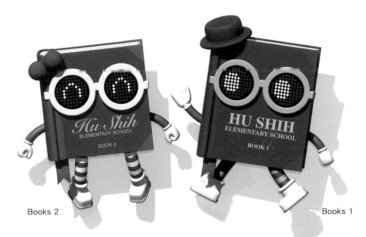

Books 2 Books 1

過我個性上也有乖的那一面，因此創作時也頗怡然自得，會想像是面對著我的兒子，要如何用視覺、創意跟他們講話。

另外，與其他在公園、車站等公共場所的公共藝術作品不同的是，這些地方的觀眾是來來去去、不固定的，但學校不一樣。對一個學生來說，除非他轉學，否則不可能離開，而且小學還要念六年，他得在這學校裡生活、考試、學習……這段時期孩子成長的速度也會很快，所以我在做這些作品時考慮的一大重點，就是作品必須讓他們看六年都依然喜歡。我會設身處地，去想像若是我自己的孩子要在這裡生活六年，當然就不會考慮用那些很 fancy、一時感覺很絢麗、開心的元素，那種東西可能看半學期就膩了，因此在配色、在選擇角色的一些型態上，我都會這樣去考慮。

其實，藝術作品就是讓觀眾在觀看時，能透過自身的美學、視覺、生活經驗，產生一些自己的聯想或想像；那個想像的空間是很大的，而且會改變。像是同樣一隻猴子（hohosan）、兩本書（Books as Good friends），我相信對一個小朋友從一年級到六年級的意義絕對不一樣，在這段歲月中，他的生活中會發生很多事，可能是在猴子樹屋上跟他最好的朋友吵架，可能是在兩本書下愛上了一個隔壁班的女生。這件作品裡會充滿他的回憶，我想他的心裡應該也會有很多的變化與延伸，就像發酵一瓶酒一樣。我要提供的就是一個發酵的地方，具備了一個甕、一

些酵母，然後小朋友一定會自己在裡面醞釀出很多我們無法想像的故事出來。

也剛好是我自己有帶兩個小孩長大的經驗，我很早就被他們教會不要太自以為是，我沒有比他們厲害多少。記得千禧年跨年那天，我兒子們在溫哥華、我在台北家中開心地開 party，倒數計時後，我打電話跟他們說：「Angelo、Peter，爸爸這邊已經到 2001 年了！再過幾個小時，太陽就會跑到你們那邊……」他們很快就打斷我說：「拔，我知道，地球是圓的。」所以我在設計這些小學裡的公共藝術作品時，都不是用一種由上而下的姿態，或寫一個劇本框住你，或是限定你採取某一個姿勢，我總會留給小朋友一個自由發揮的空間。例如 hohosan 的樹屋，孩子們自己會知道怎麼去佈置、知道怎麼在裡面玩遊戲，甚至知道怎麼區分中、高、低年級的地盤；這三件小學公共藝術作品的臉部設計，我也讓小朋友有參與的機會。

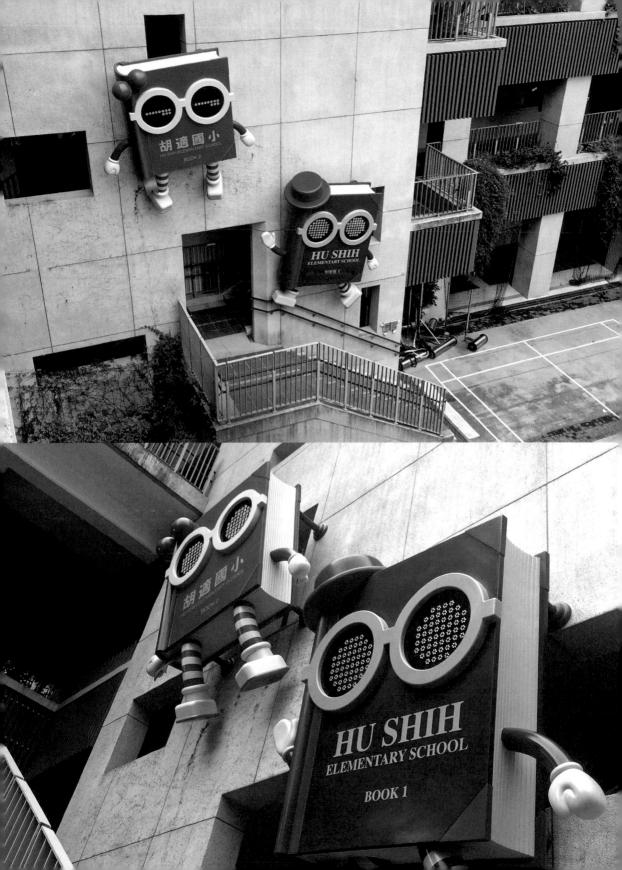

LAUNCH TO THE FUTURE
夢想發射基地
一飛衝天

現居地：台北市 士林國中

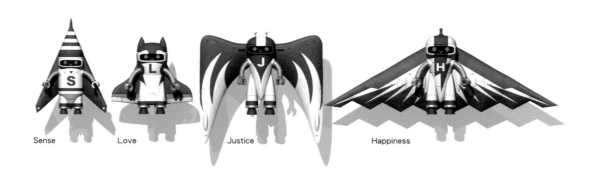

Sense Love Justice Happiness

這件作品是位在士林國中。接到這個案子時，我兒子也剛好在念國中。我覺得國中是孩子人生的另外一個階段，他們要開始學習比較嚴肅的知識，也開始要碰觸到人生志向的思考，可能心中有了一些夢想，也會去嘗試。

在我的想像中，國中就像個讓孩子們要進一步往前噴射飛出去的地方，所以我設計了四架飛行器，掛在學生較常出入的第二校門進去的大廳天花板上，希望他們每天上學、放學看見他們，會記得不要放棄自己的夢想。只要把心裡的夢想跟他們說，飛行器就將托付的夢想發射運送到未來，等著孩子們一一去實現。

飛行器身上分別標示著士林國中的英文縮寫「S」、「L」、「J」、「H」。他們的造型其實是一些飛行器視覺印象的綜合體：飛行器 S（Sense）搭載「智慧」的夢想；飛行器 L（Love）負責「愛」的夢想；飛行器 J（Justice）運送「正義」的夢想；飛行器 H（Happiness）負責運送「快樂」的夢想。

他們的尾部都會有光照射出來，代表噴射器，會不時閃爍。他們臉上的表情也會動，每當發出噴射光時，表情就會比較用力。

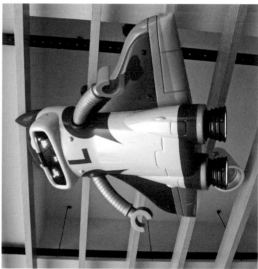

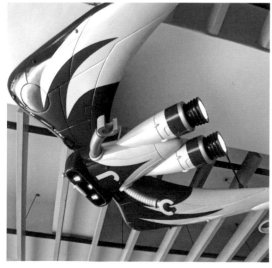

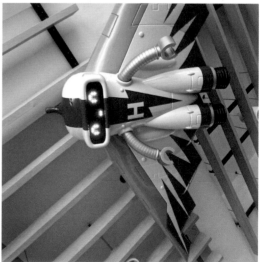

Brave Cub 勇敢小獅王

追夢吼吼吼

現居地：桃園市 南崁高中

Brave Cub

同樣也是鼓勵孩子勇敢追夢的，是這隻幫桃園南崁高中做的勇敢小獅王。這件作品的預算很少，所以尺寸很小，但學生們都很喜歡他。每次我去看他，學生們都會很熱情地與我合照。

南崁高中不僅升學率數一數二，他們的美術與音樂教育也有很厲害的表現，美術班與音樂班的學生都以考上北藝大、台藝大為志願，也確實很多學生都如願考上。我自己在高中時也很喜歡美術與音樂，看著他們，就想起那時總覺得自己像隻很勇於追夢的小獅子，所以就幫他們做了一隻小獅王。他在每次整點時都會發出雄偉的吼聲，陪伴與鼓舞學生們度過追夢的每一天。

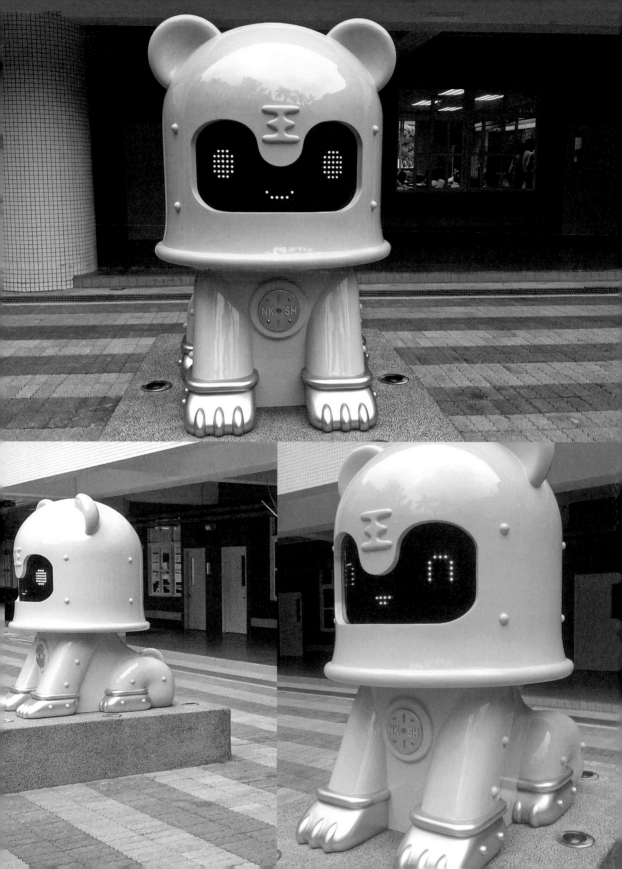

SPORT ROBOTS 運動機器人
姿勢不怎麼標準的運動員

現居地：桃園市 林口體育大學

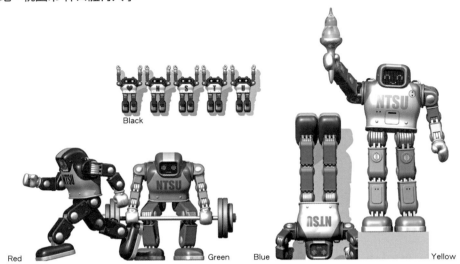

Black

Red　　　　　　　　　　　　　　Green　　Blue　　　　　　Yellow

國立體育大學的定位與專業領域十分明確，於是我以動漫美學的手法創造五組系列角色，設置在他們新落成的圖書館入口廣場周邊，想透過角色的故事性，帶著體大師生、訪客一起進入想像與未來的情境中。希望除了帶來藝術文化的感染，也能傳達運動與健康的核心價值。

他們的顏色是源自奧運五環色，分別是：1. 持火炬的黃色運動機器人，代表夢想；2. 跑步中的紅色運動機器人，代表熱情；3. 做瑜伽伸展的藍色運動機器人，象徵修養；4. 舉重的綠色運動機器人，比喻堅持；5. 高舉雙手歡呼的黑色運動機器人是一組啦啦隊，每十分鐘他們會依著循環軌跡的機構運作來變換隊形的表演。

記得作品剪綵那天，有一名曾得過舉重比賽金牌的學生上前來跟我說：「老師，你那個舉重機器人的姿勢不標準。」我笑答：「他是機器人，不是真人啊！」雖然作品被指正，但也是個有趣的插曲。

此外，我也把機器人的圖像印在毛巾上，當作禮物送給學生，希望機器人毛巾可以陪伴學生們回到宿舍房間、陪伴他們運動。我現在經常去游泳的一間運動中心，那裡的主任就是體大畢業，他前不久才問我是否還有那條毛巾可以送他，因為他的學長學弟們都很想念那條毛巾，認為那代表了他們學生時期的記憶，對他們來說意義重大。我當然一口就答應了。

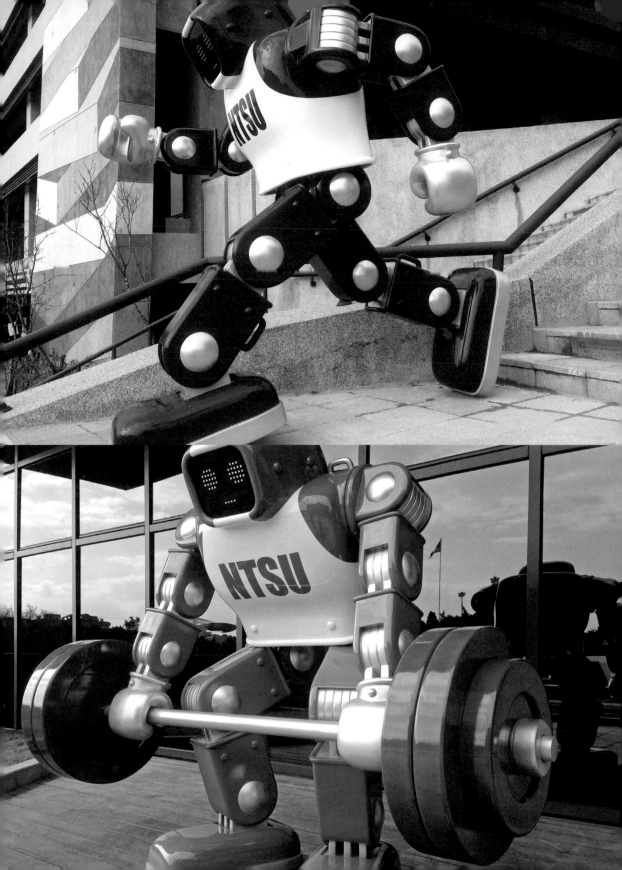

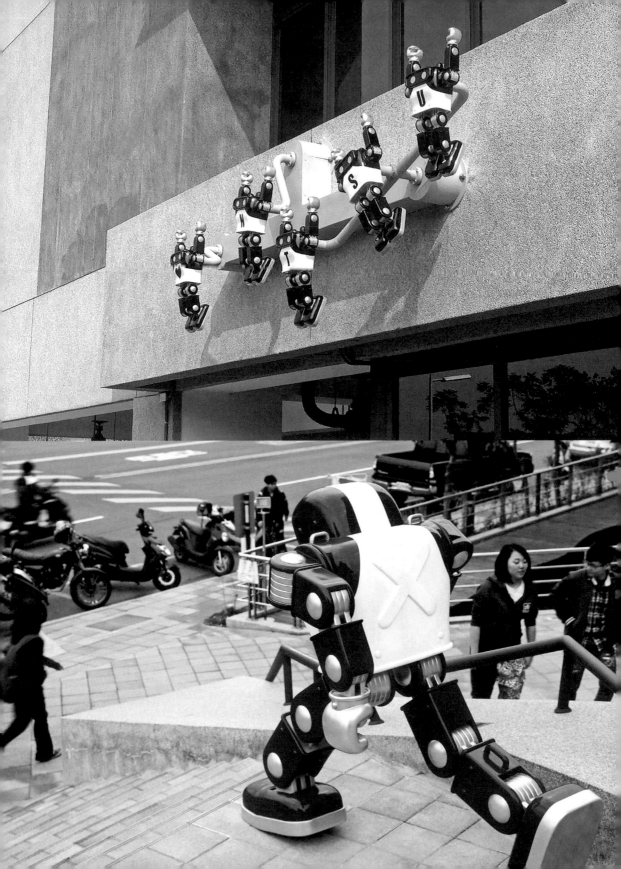

AKIBO ROBOTS
with LOVE

忠實的
朋友們

我的機器人小孩，還有不少是散居在台灣各地的社區，跟當地人一起生活。

居民們每天看見他們，已經比我對他們還要熟悉，他們真的成為當地居民忠實的好朋友了

DaDi & BeBe

趴趴走的蜘蛛與水鳥

現居地：AKIBO WORKS 半島倉庫

他們是我首批完成的實體機器人，是所有機器人的元老，已經十歲了。

蜘蛛 DaDi 是在 2007 年富邦東區粉樂町展覽時做出的第一個實體機器人。當初他們邀我去創作的場地，有一座階梯、一個窗台，所以我想做一個能跟那個環境結合在一起，可以趴著、攤在那裡的作品。

因此，我首先想到的，就是他要有很多隻腳，可以吸附在很多地方；再來就是他要有一個大頭，臉上有不同的表情變化，因為那個場地位於忠孝東路、敦化南路商圈，有很多來來往往的逛街人潮，我想他應該要能用臉部的表情跟大家打招呼，可以眨眼睛、做鬼臉、裝無辜，吸引大家注意。基本上就以這兩個想法來設計。

由於是第一次做實體機器人，設計出來之後，我才開始打聽該怎麼做。也是因為要做 DaDi 這件作品，我才找到了現在所有的工作夥伴，包括做外型、鐵件、機電等部分的班底。從那時候開始，我的作品都是跟他們合作，已經十幾年了。

這件作品最特別的地方是，他腳部的關節可以動，所以到每個地方的站姿都不一樣，可以爬樓梯或一隻腳跨在牆壁上等等。

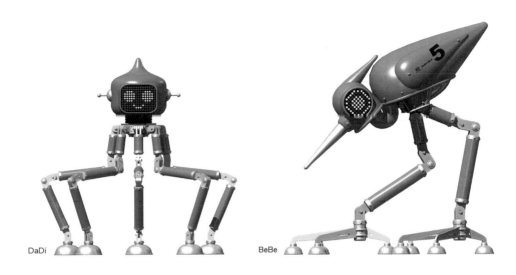

DaDi

BeBe

DaDi 是 AKIBO Robots 去過最多國家的機器人，他曾去過威尼斯雙年展，也去香港參展過兩次，其中一次是參加知名的巴塞爾藝術展（Art Basel）期間在 K11 的展場。那是亞洲規模最大的藝術博覽會，有來自世界各國數百家藝廊參展，因此所有大、小型展覽都會集中在那段展期。如此雖然可讓全世界的訪客在那段時間看到大量的展覽與藝術作品，但可怕的是同時有這麼多展覽要進行，香港的布展公司根本忙不過來。於是便發生約好要來為 DaDi 布展的人員，在等候多時後只來了一名已極度疲累的工人，我只好自己動手。DaDi 的腳非常重，其實是需要好幾個很有經驗的人，才能順利搬動，因此那天晚上我幾乎是筋疲力竭，終於體會到平時幫我布展的師傅與工人們的辛苦。

BeBe 則是應 2007 年關渡藝術節邀請而設計的作品。當初受邀時，我就想創作一個跟關渡附近常見事物有關的角色。我曾在北藝大讀了三年碩士班，想到每次開車經過大度路時，常看到很多水鳥，於是決定做一隻水鳥。那時也剛做完 DaDi 不久，就把與 DaDi 相同的腳的作法用在 BeBe 身上。

我經常喜歡躲在我的作品旁邊，偷偷觀察觀眾的反應。BeBe 在捷運關渡站展出時，有一天我去關渡站看他，也是躲在一旁。那時有班列車進站，車門一開，裡面衝出來兩個小男生，跑到 BeBe 前一直看，一會兒之後竟轉頭跟他們的媽媽喊道：「媽，這邊有一隻大蚊子！」他們覺得

BeBe 是一隻蚊子，因為有著尖尖的嘴，像蚊子的吸管。我聽了當場噗哧笑出來！

由於是多年前的作品，DaDi 與 BeBe 眼睛上的 LED 燈，跟現在的模組化燈具不同，每一顆燈都連著 RGB 的三條訊號線與電源的兩條正負極線，那麼多顆燈的線就像髮絲一樣又多又密，很容易產生高溫高熱導致故障，維護起來相當不易。後來 BeBe 的眼睛故障了，也因為舊的 LED 燈已經停產，所以我決定把 BeBe 的眼睛換成新的 LED 燈，換下來的舊 LED 燈就當成 DaDi 的備品。我不想把老 DaDi 的零件改成新的，因為他是我的第一代機器人，我希望他永遠都維持剛完成時的樣子。

其實他們兩個真的已經很老了，幫我做作品的師傅常跟我說：「老師，不要再帶他們出門了。」但我還是忍不住想讓更多人看到他們，仍會把他們推出去展覽。後來我幫老 DaDi 做了一隻小一點的 DaDi 弟弟，有些展覽就由弟弟代打，例如我的機器人到台北世大運選手村去陪伴選手們時，出動的就是 DaDi 弟弟。

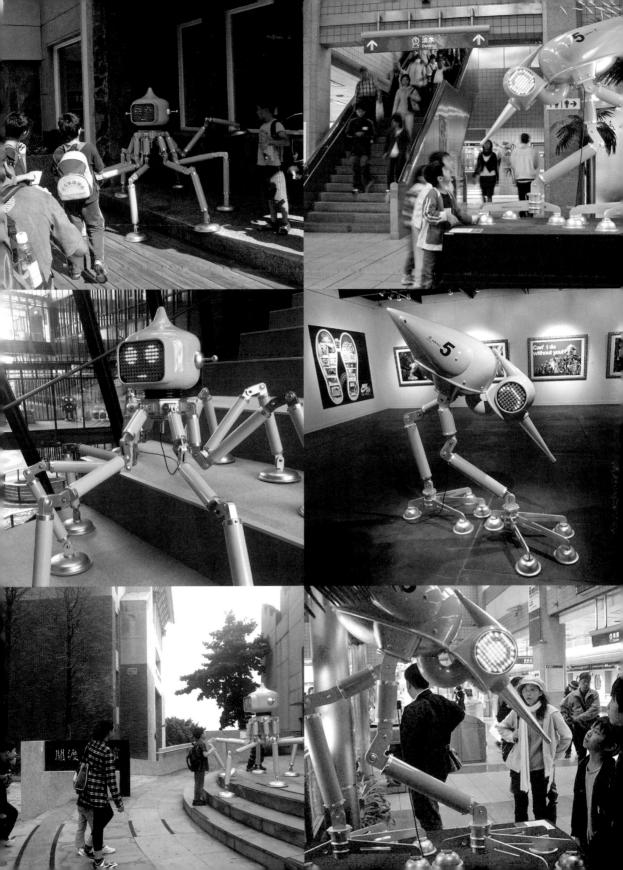

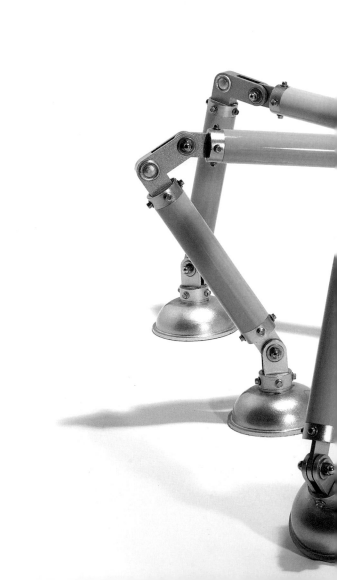

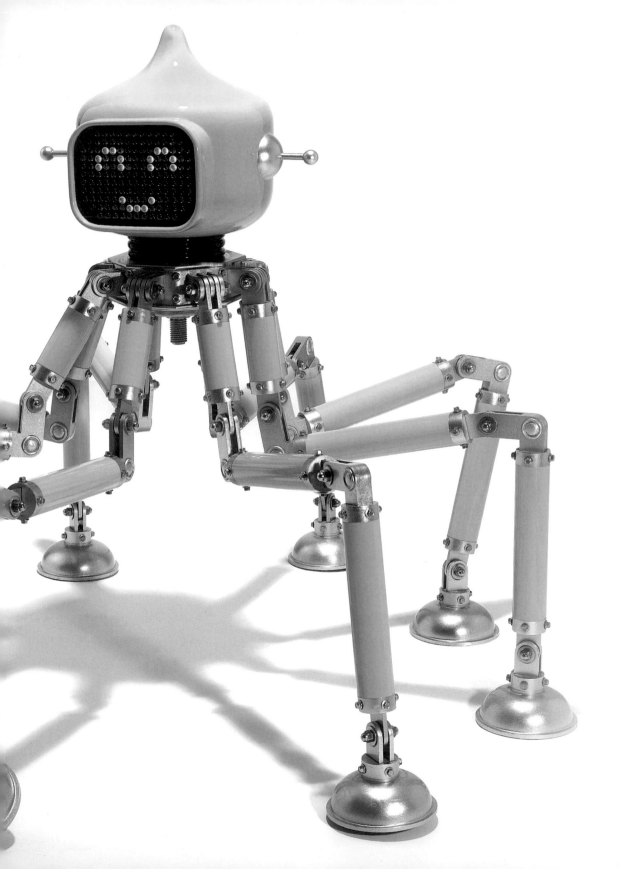

KaKa NaNa & MOMOYA
大小朋友的遊戲
現居地：台南市 台南科學園區

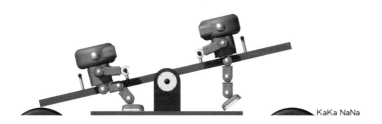

KaKa NaNa

這兩件作品都位在台南科學園區，他們相隔一年先後完成，很受大小朋友們的喜愛。

KaKa NaNa 是在主管宿舍後方的草坪上，很多住在園區裡的小朋友都喜歡到那裡玩，因此我想設計一組翹翹板機器人。我想像他們是一對好朋友，每天都黏在一起。他們一定要是很好的朋友，因為必須每天面對面看著彼此。他們只喜歡玩翹翹板，也歡迎小朋友坐在他們後面一起玩。他們臉上有 LED 燈呈現出來的表情，當高起來的時候，會出現很害怕的表情；低下去的時候，就是很開心的表情。

因為 KaKa NaNa 是設計來陪小朋友玩翹翹板的，腳必須不斷做出彎曲、伸直的動作，所以他們的腳部設計很複雜。首先，他們是在戶外，無法像在工廠裡的機械手臂那樣完全防塵，只要有沙塵跑進去關節處，就很容易卡住，因此必須設計很多防塵措施。此外，因為他們的腳會不斷且長期地與木板檯子摩擦，要設法讓鐵製的腳與木頭不會互相破壞，因此也要設計一些保護措施。這件作品的鐵工設計太精密了，以致後來幫我做鐵工的師傅一直抱怨怎麼這麼難做！但在戶外的公共藝術作品與在室內的作品就是有很大的不同，必須耐候、防水、防塵、考慮冷縮熱脹的問題等等，所以必須做得很精密。

他們在那裡風吹日晒了五年後，我把他們運回來台北，重新整修關節烤漆等等。整修完後要運

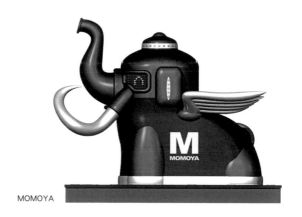

MOMOYA

回去時，我的車跟在載運他們的卡車後面，那時很多小朋友剛好放學，一見到 KaKa NaNa，就跟在他們後面邊跑邊喊著：「耶～耶～機器人翹翹板回來了！」親眼見到他們有這麼多忠實的朋友，我也感到很欣慰。

飛象 MOMOYA 則是位在南科 Park 17 商場旁，他是一頭長了翅膀的象，舉著高高的鼻子，他的眼睛也會有表情變化，最好玩的是，他每隔 15 分鐘就會用鼻子噴一次水，所以附近的小孩都很喜歡他，但爸爸媽媽卻不太喜歡，因為孩子回來身上都濕漉漉的。

當初設計 MOMOYA 時，我其實是想到，在南科園區上班的人工作壓力應該不小，可能會有些心情不好的時候，這時他們就可以來公園找 MOMOYA，看到 MOMOYA 對他們噴水，或許心情就會愉快起來。

其實我的作品都是創造一個角色，希望他們能跟當地的觀眾慢慢建立感情，寫出他們自己的故事來。

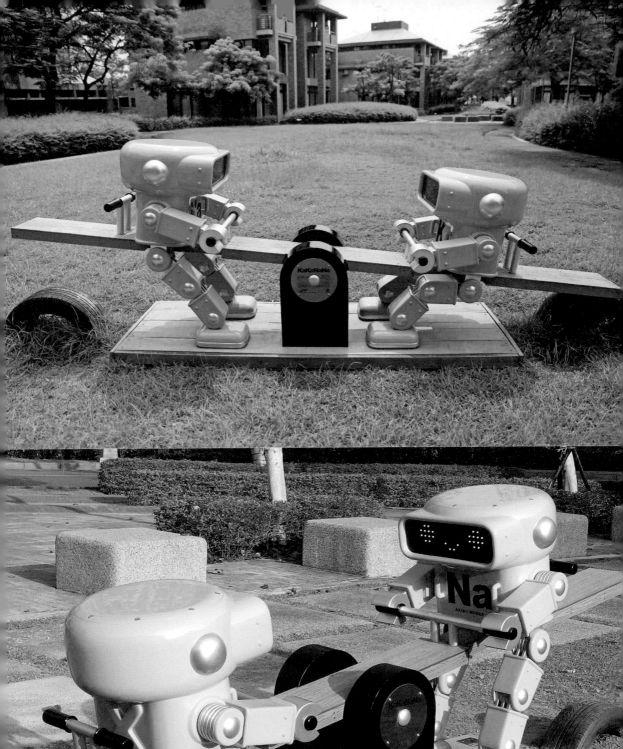

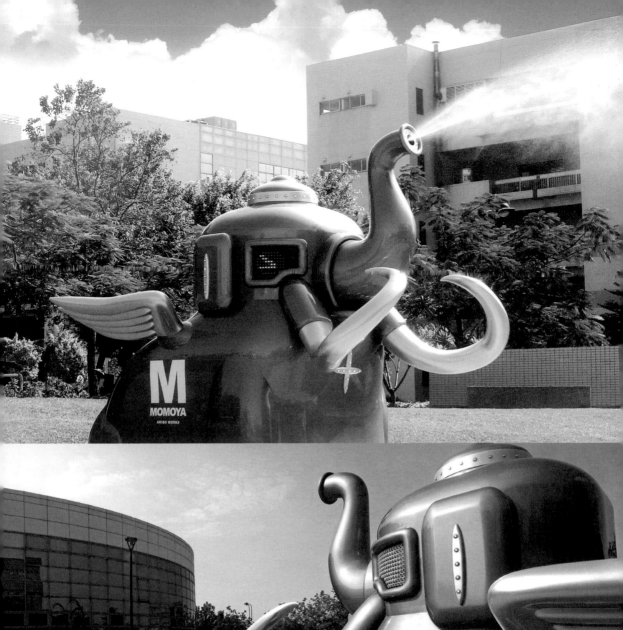
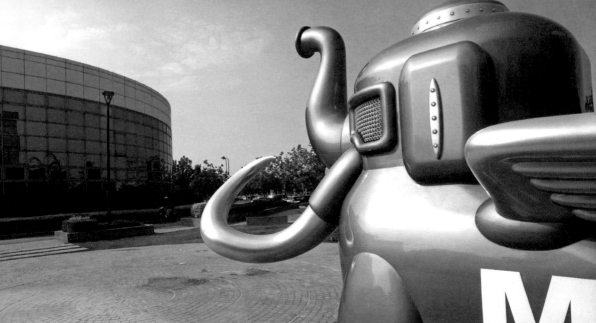

ROBOT ANGEL
守護天使機械獸
每天為大家送上祝福

現居地：台北市 南港車站

南港車站是台北車站以北第一座三鐵共構的車站，早在高鐵尚未停靠南港站、百貨公司也尚未進駐時，交通部鐵路局便希望在南港車站忠孝東路出口的南側廣場上，設置一件公共藝術作品。當初提案時，我就想像那裡以後一定會有很多旅客，也是當地居民一個主要的出入口，加上未來百貨公司的客群，我應該要創造一個會跟大家 say hello，歡送、迎接大家去上班、上學與回家的角色。

由於那裡將有三鐵共構，於是我設計了三組機械獸：暴龍是高鐵，又大又快；三角龍是台鐵，他很老，走路比較慢，但很有經驗；三隻小機械獸代表當時有三條路線的捷運，他們有著細細的腳，會很聒噪地跑來跑去。我其實是用機械獸的外型，來包裝一個交通交織匯聚點的訊息。

我把他們的尺寸做得相當大，想像他們是守護天使，每天守護著在那裡來往的人們，還會跟大家打招呼。我在暴龍咧開的大嘴裝上會顯示表情與文字的 LED 燈，裡面設了一個萬年曆的程式，因此平日他張開的嘴巴會跑出：「Have a nice day.」字樣，週末則會跑出：「Have a nice weekend.」還有幾個特定的節日，也會跑出祝福大家節日快樂的字樣。若有人站到他的前面，他還會發出生氣的吼叫聲，當然音量控制在不會吵到人的範圍內，入夜後就會關閉。

我的作品完成時，由於高鐵與百貨公司尚未進入南港車站，使得作品所在的廣場成了附近居民

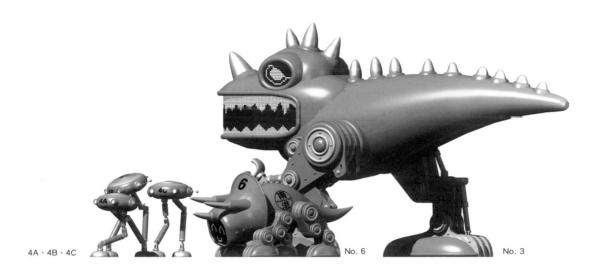

4A、4B、4C No. 6 No. 3

的祕密基地，後來則是成了滑板族的樂園。但台鐵人員很傷腦筋，擔心有人發生危險，也怕作
品受到破壞，便在四周貼上了「禁溜滑板」的告示。但有滑板族朋友在我臉書上貼了張世界知
名滑板雜誌的照片給我看，那份雜誌會拍攝世界各國滑板族喜愛溜滑板的地方，在台灣就是拍
ROBOT ANGEL 這裡。我於是去跟南港車站的站長說，滑板族在那裡的活動，會讓那裡變成一
個世界知名的地標，就不用禁止了吧！

ROBOT ANGEL 後來獲得了 2014 年文化部公共藝術創意表現獎，現在也真的成為當地一個非
常熱門的公共場域，每到下午，都會有很多小朋友爬到機械獸的身上玩，台鐵立牌禁止也沒有
用。有時我的朋友或幫我做 LED 的師傅經過，看見他們身上都是腳印，烤漆也都掉了，會很心
疼地拍照給我看。但我覺得讓小朋友能親近他們還是比較重要，把小朋友們趕走，或把機械獸
圍起來，那就不好玩了。至於毀損的地方，過一段時間再把他整修一次就好了。

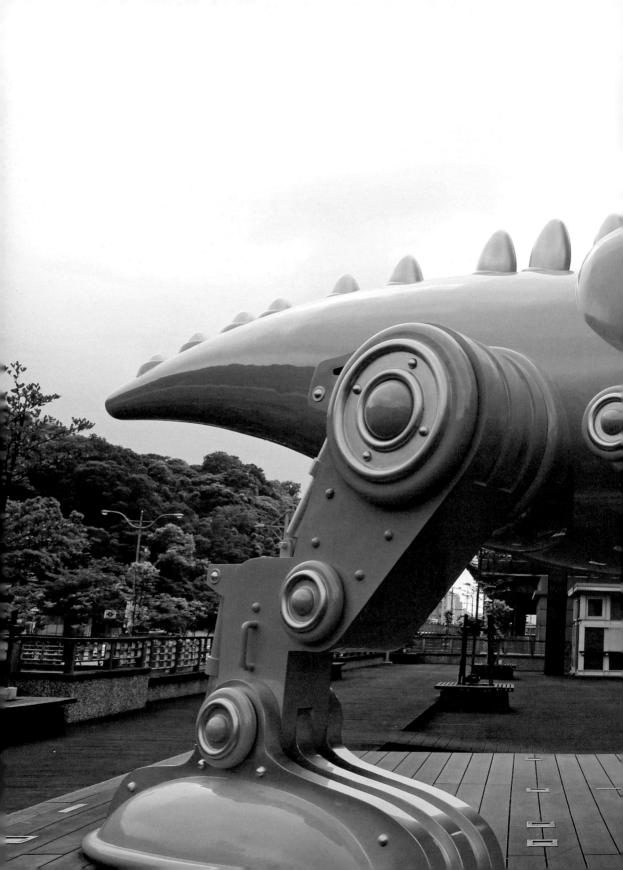

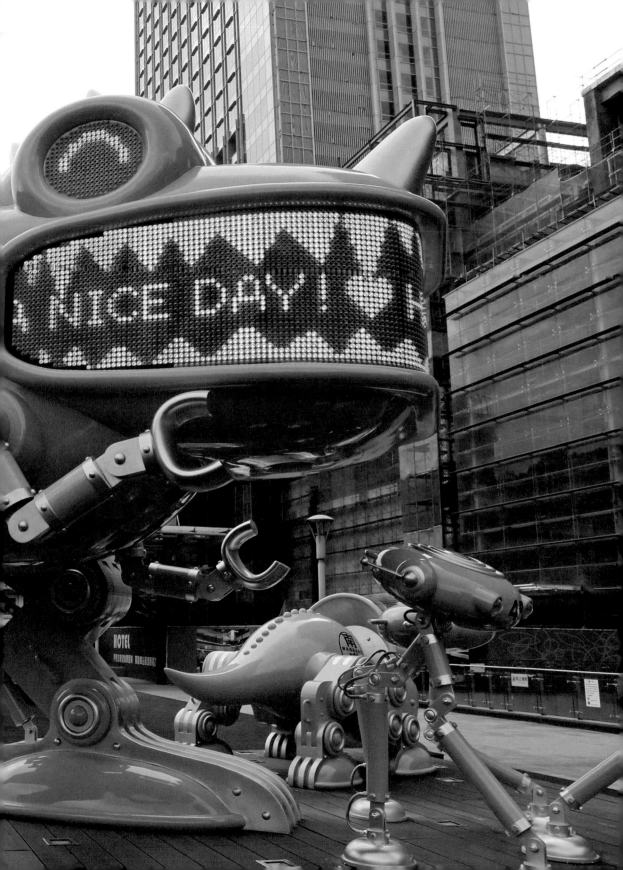

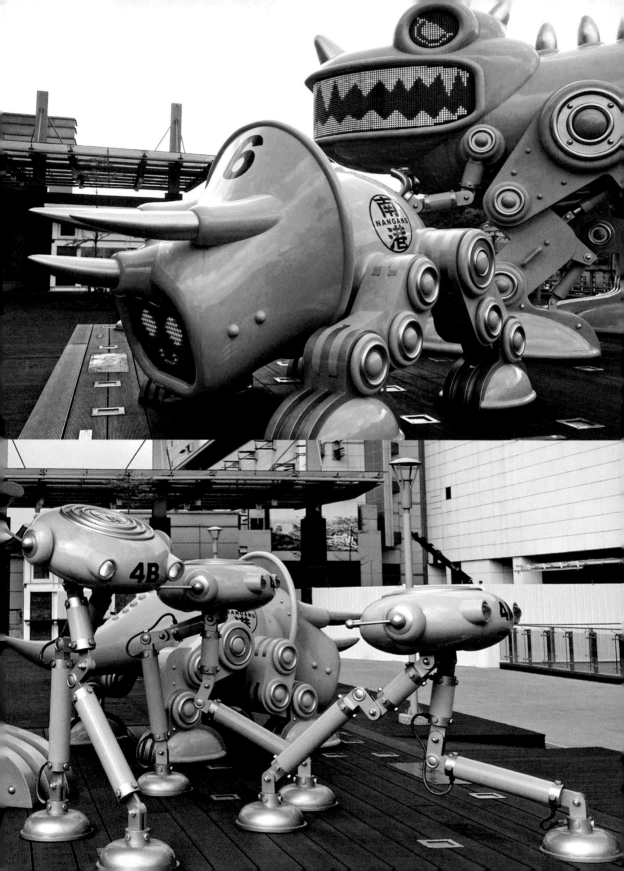

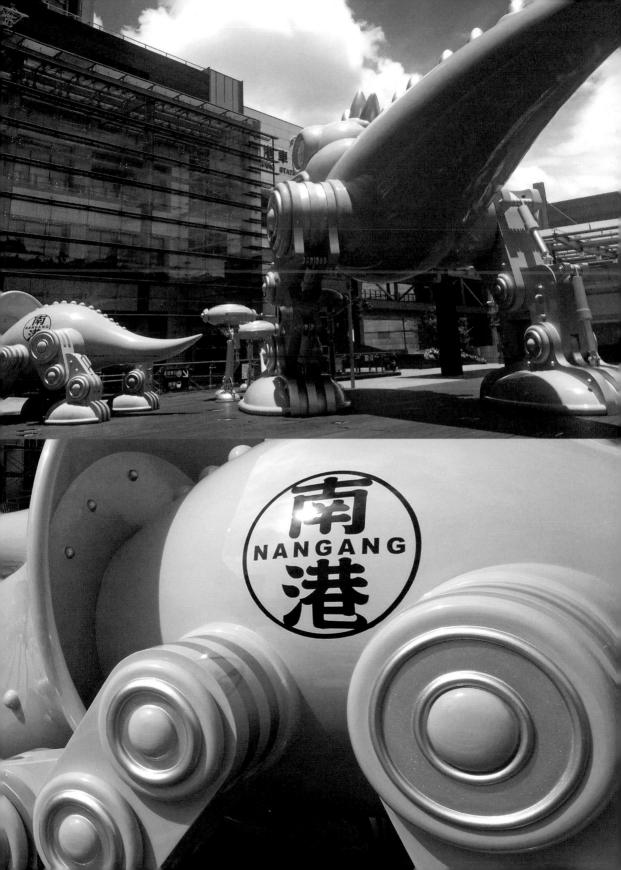

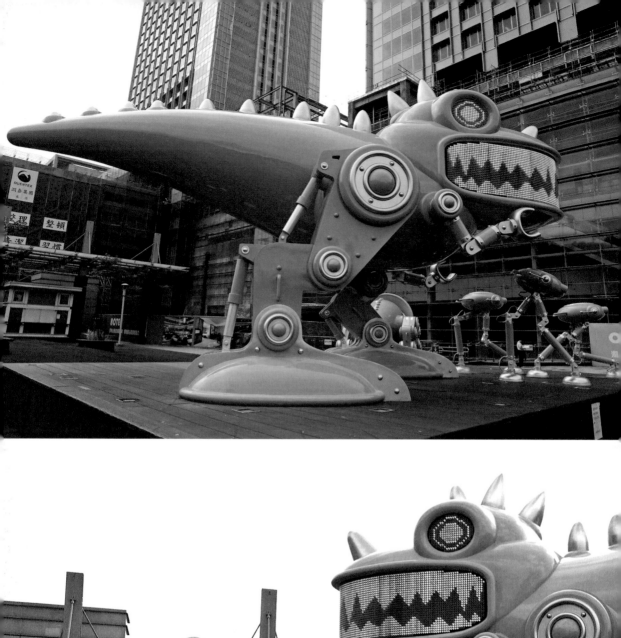
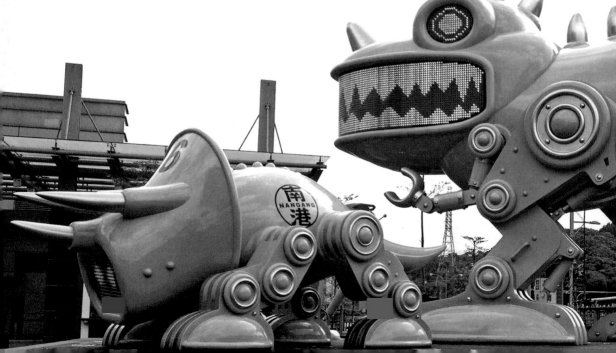

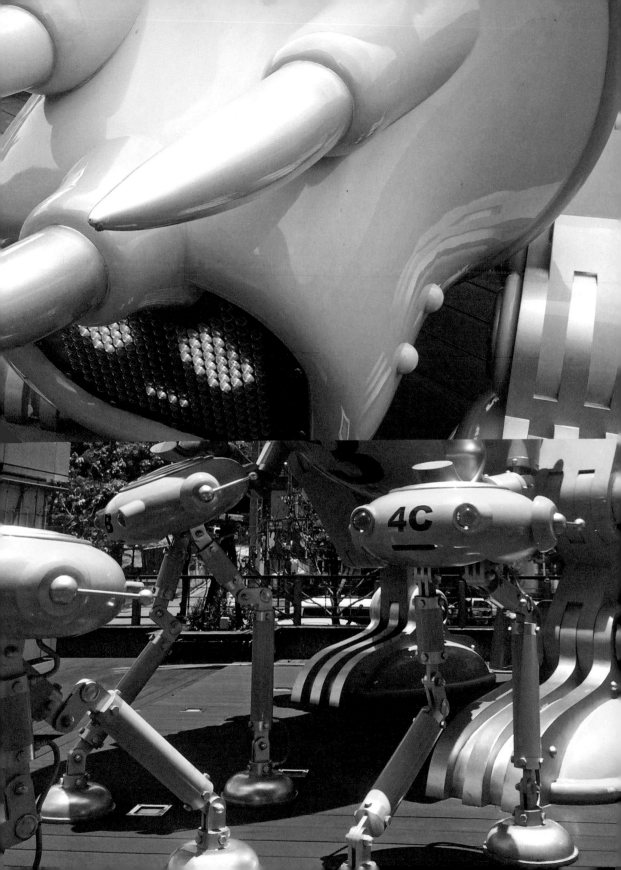

BIGPOW
音響機器人

吵到你不好意思

現居地：台北市 捷運中山站帶狀公園

BIGPOW 是我創作的第一組具有聲光效果的機器人，他們是由中間那個重低音主唱 BIGPOW，加上旁邊兩個環繞音響雙胞胎 TWINPOW 組成的。在機器人中安裝音響設備的 idea 過去從未有人做過，我自己也是第一次做，一切等於從零開始，因此過程中遭遇到不少困難，完成後也發生許多有趣的故事，加上他就位在我平常外出的交通動線上，所以算是我目前分散在各地最親近的機器人家人。

BIGPOW 的創作靈感，是來自經常在捷運雙連站地下街練習跳街舞的高中生們。我是捷運淡水線的用路人，所以常會經過那裡。我會被這些高中生們吸引，是因為在路過時，常看到他們的教練態度很兇地在罵人，但他們都乖乖地、依舊很認真努力地練習，感覺他們就是很想跳舞。他們令我想起很多獨立樂團的樂手，可能父母親不喜歡他們組團，他們就窩到某個同學家練團，然後吵到鄰居報警，還是想辦法練；沒有錢買樂器，就去打工賺錢。我自己也是如此，雖然沒有人限制我，但當有某個很強烈的創作 idea 時，我就是會拚了命去解決任何困難。我認為那就是一個創作者或表演者很重要的動力，而在那些高中生的身上，我看到了那樣的動力。加上那時我的兒子已經上國中，也跟他們的年紀相仿，所以我偶爾都會停下腳步，在一旁看他們練舞。

但是，我發現他們練舞需要播放音樂時，都是用手機連上兩個簡易的喇叭，十分克難，心裡不禁想，一座城市應該要有一台公共的音響，有重低音喇叭，能把音樂播放出來，讓他們真正可

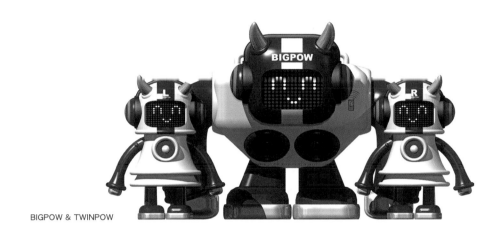

BIGPOW & TWINPOW

以盡情開心跳街舞才對啊！

我腦中雖然出現這個想法，但也無從計畫起，畢竟公共藝術不是我想做就能做的。但事情就是那麼巧，幾個星期後，當代藝術館就來邀請我去參加一個公共藝術的比稿，地點就在捷運中山站一號出口往當代藝術館的帶狀公園裡。雖然當時的比稿有預設的主題，但我認為那裡的年輕人就是需要一套公共的音響，就還是把這個想法放在計畫中，後來也幸運地拿到那個地點的公共藝術執行權。

然而，想得很簡單，不過就是在戶外放一台音響，但事實上，一台音響放在室內都需要好好保護了，更何況是放在戶外風吹日晒雨淋？因高溫高濕可能引發的問題都得解決。主唱 BIGPOW 的身體內部並沒有很大，要設法藏進去一套音響，還有所有燈光系統。此外還要考慮電壓、變電設施等等，過程中很多設備相關的問題，都必須一一去克服。

在計畫進行期間，有一天在家，我興沖沖地拿這組機器人的圖給兩個兒子看，告訴他們，這組機器人以後會在中山站那邊播音樂給大家聽。我大兒子看了一眼中間那個主唱大機器人，忽然說：「他叫 BIGPOW。」我一聽非常驚喜，問他為什麼，他說他也不知道。我馬上拿筆把這個名字記下來，接著就想到把旁邊兩隻小合音天使取名為「TWINPOW」，即雙胞胎的意思。此

時在一旁看了很久的小兒子，覺得自己一定也要參與才行，便指著 TWINPOW 說：「爸爸，他們頭上的角要一人各斷掉一邊。」我也覺得這點子很棒，就立刻照他的想法去改。之後我越看越覺得這非常有趣，因為當時我太專注於解決設備的問題，忽略了應該在他們的外觀上賦予一些趣味性。這是我兩個兒子對這件作品的貢獻，不過後來我跟大兒子提起這件事時，他居然回我：「那名字是我取的嗎？」他完全忘記了！

作品終於完成後，由於將作品安裝到預定地點需要一些時間，我們就在那裡蓋了一個圍籬，先把那塊區域圍起來。其實，剛開始去勘查那個地點時，我發現那裡原本就是當地的老人家與百貨公司櫃姐們上班前休息、聊天的地方，我們把那裡圍起來後，大家都不知道裡面在做什麼，這樣對他們似乎有些不好意思。於是我便輸出了一張作品的設計圖，在上面印了一句標題：「很高興認識你！」我一向喜歡把作品當成一個人，也喜歡用比較口語化的表達方式，我想像作品就是我，對著那些坐在附近的阿公阿嬤與櫃姐自我介紹：「很高興認識你，以後我就會搬過來了。」

記得開始裝置作品的第一天晚上，當作品從吊車上移到事先做好的底座，一名工人看了就說：「這東西那麼可愛，應該兩天就被偷走了吧？」但後來事實證明，台北的觀眾真的很棒！雖然也曾發生設備故障，但這組作品到現在都還活得好好的。當初在比稿時，審查委員曾問我：萬一民

眾為了播放音樂而發生爭吵、打架事件，該怎麼辦？我坦白回答，我完全沒想過這個問題，但應該不至於會發生才對。後來確實也從來不曾發生，就我經常經過所觀察到的，大家都很和氣，還有人會配合節日播放音樂，都是好 DJ；大家也會互相分享好聽音樂的資訊，都是十分良好的互動。

不過，BIGPOW 也曾發生一次小小的風波。某天早上，我在家中接到當代藝術館的人打電話通知我，BIGPOW 前聚集了很多媒體，好像是因為他吵到人了。我立刻出門，才走到巷口，警衛伯伯就跟我說：「你的機器人吵到人了。」原來新聞已經播出。當天早上，帶媒體去 BIGPOW 前的市議員便與我聯絡，我跟他說明，我是做流行音樂出身的，很清楚《噪音管制法》的規範，所以都有將音量控制在法律規定的分貝數之內。市議員也說，他去現場看了之後，也發現我的作品沒有問題，只是居民反應午睡時間仍有人播放音樂，對他們還是有干擾。我立刻回覆，這是可以解決的，我們只要用定時器把那段時間的播放功能關閉就好。這次風波也就這麼平息了。

此事雖然鬧上新聞版面，但也讓更多人知道 BIGPOW 的存在，還有很多人來找我幫他們做同樣的機器人，對我來說反而都是好事。其實，剛開始時真的有少部分居民很討厭 BIGPOW，畢竟那裡原本是他們休閒的地方，現在變成每天有年輕人在那邊放音樂、辦 party，確實可能覺得吵，所以也曾有人把 BIGPOW 身上的耳機插頭線剪斷（五年後已更換為藍牙裝置）。但是我們從善

如流把可播放時間縮短之後，慢慢地大家就接受了這件作品，也慢慢接收到居民們的正面反應。

有一次我去跟台北市立交響樂團的人員開會，會開完要離開時，一位小姐追到電梯口攔住我，給我看她手機裡的影片，是個小朋友在 BIGPOW 前蹦蹦跳跳。她說：「這是我女兒，她每天一定要來你作品這邊放一首歌才肯回家睡覺，我對你的作品真是又愛又恨啊！」

另一次，我在那附近工作到很晚，回家前就去看看我那三個小孩，旁邊公寓樓上有扇窗戶忽然打開，一個小朋友對著我喊：「叔叔，放音樂來聽啦！」感覺他好像一直在那邊等待著。還有一次，我也是路過去看作品，遇見每天下午都會在那裡納涼的一位阿伯，我們已經互相認識了，那天他跟我說：「昨天有兩個妹妹爬到那個大隻的頭上，我有罵她們、叫她們下來。」真是感謝他幫忙看顧我的小孩。

因為 BIGPOW 跟播放音樂有關，在他們一歲生日時，我便想到幫他們辦一場演唱會，就是在他們前面搭舞台，邀請歌手來唱歌給他們聽，當然也會有很多觀眾前來參加。這樣的生日演唱會我連續辦了四年，曾為他們慶生過的歌手，之後都會變得很厲害、很出名，像是 MATZKA、滅火器樂團等等，後來我就再也請不起他們了。可惜的是，後來當代藝術館無法再撥出預算，也無法再提供場地，生日演唱會只好停辦。但他們算是我有盡到最多爸爸責任的一組作品了。

BIGPOW 誕生八年來，雖然只是一個公共藝術作品，但因為有這樣互動的功能，他們好像就在那個社區自己活了下來、交了很多朋友，同時也似乎變成了我的延伸，讓我透過他們去跟所有觀眾交流。很多人會在那裡打卡、傳照片給我，或在我的 Akibo Robots 粉絲專頁留言，包括到當代藝術館展覽的很多國外藝術家，還有一些我很久沒見面的朋友。如果有適合的案子或地點，我也很希望再設計更多同樣功能、但不同造型的作品，發展成一個 BIGPOW 系列。

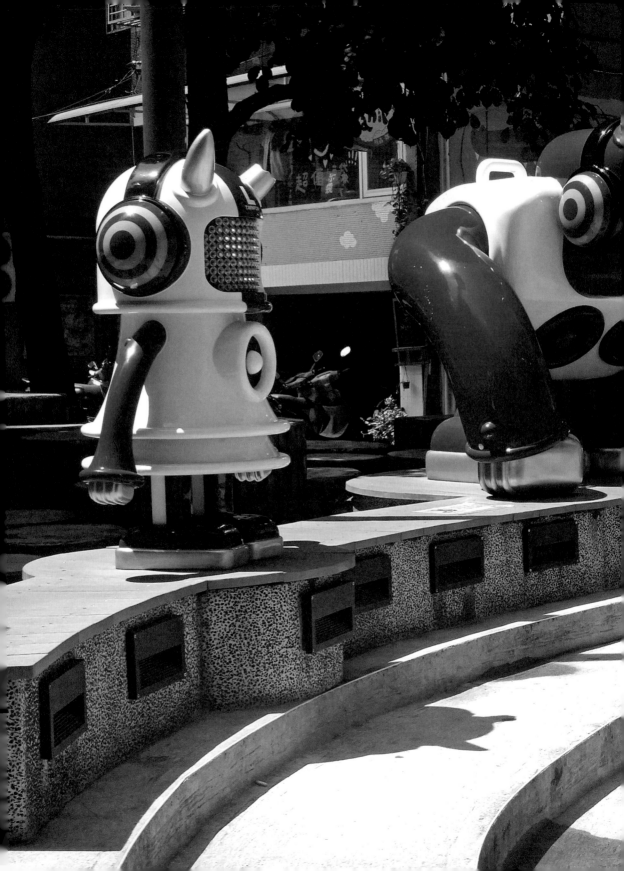

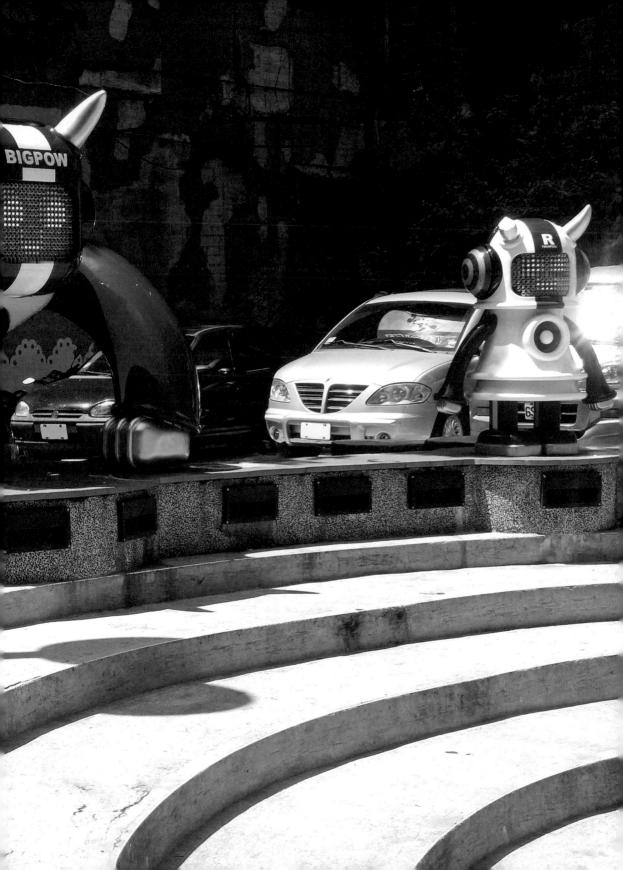

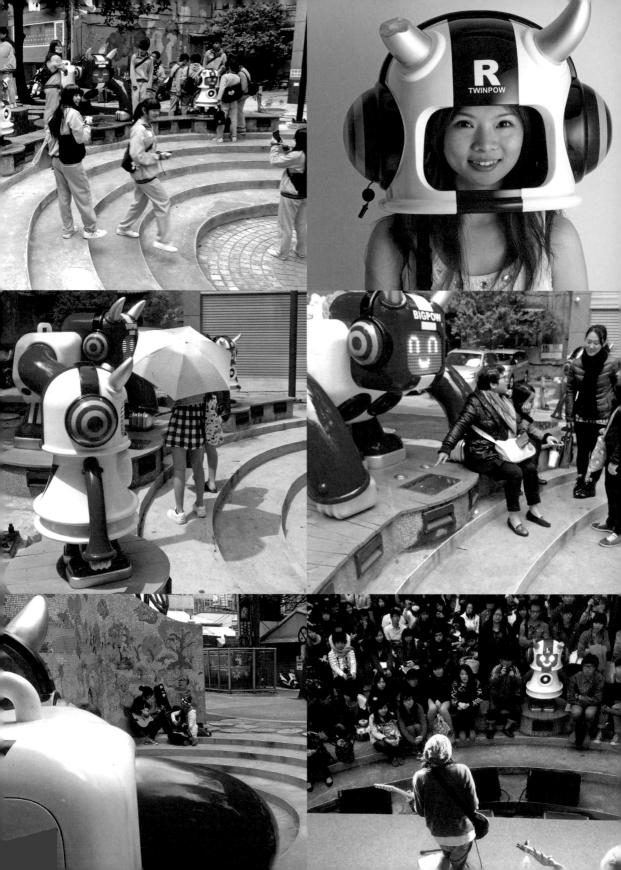

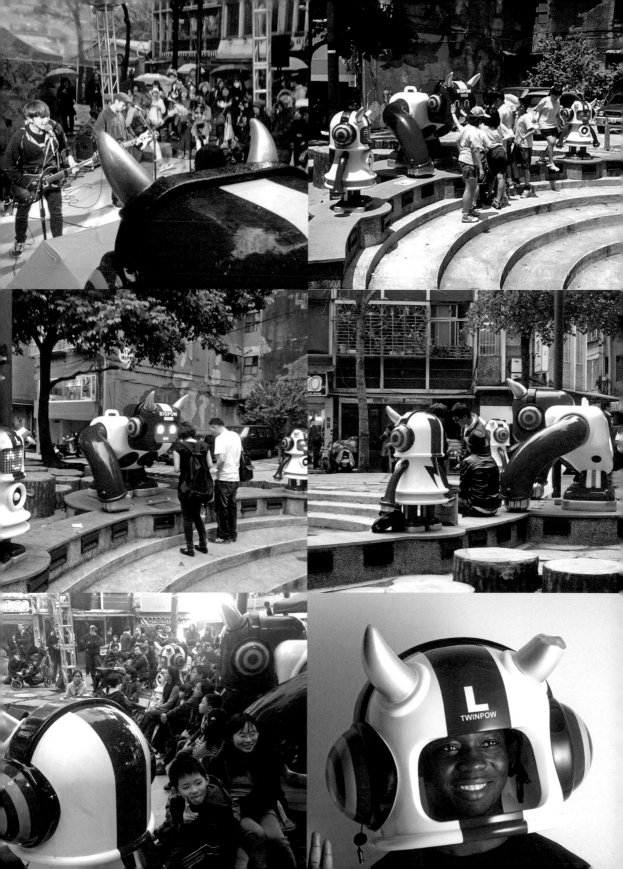

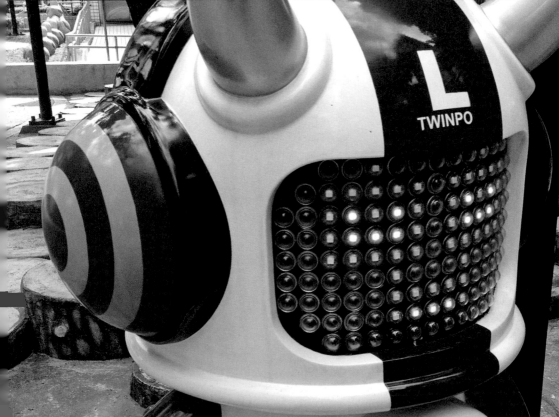

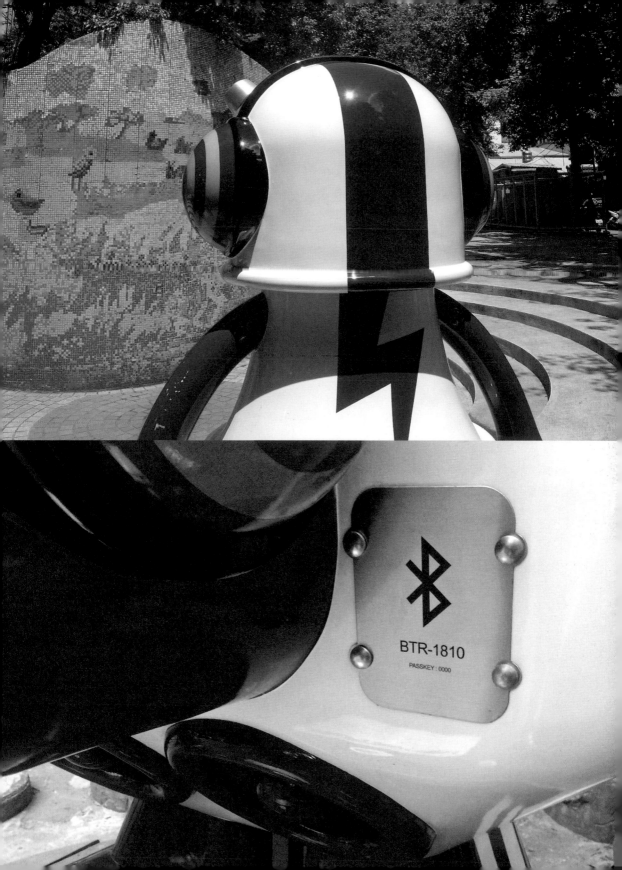

一哥五弟

親善大使兄弟班

現居地：新北市 府中 15 新北市動畫故事館

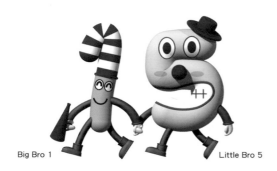

Big Bro 1 Little Bro 5

一哥五弟是我為新北市動畫故事館設計的主題角色，由於動畫故事館的地址是板橋區府中路 15 號，他們的別稱就叫「府中 15」，我便用「一」與「五」這兩個數字，創造了「一哥五弟」這個角色；而動畫故事館是一座以影音故事為主題的藝術基地，因此我把「一哥」塑造成導演，手拿著大聲公，「五弟」就是演員。他們喜歡所有跟動畫有關的事：看動畫電影、看動畫故事書。我只想鋪一個梗，接下來就讓故事自己發生，我也相信未來的故事會賦予作品更豐富的生命。

一哥五弟是在府中 15 開幕時亮相的，那時府中 15 的門口與各個樓層都有他的大型氣球或小型雕塑，很多大朋友小朋友都搶著跟他合照。後來府中 15 的各項活動，也都與一哥五弟有很密切的結合，例如「一哥五弟大聲公」、「一哥五弟看電影」，春節時舉辦「一哥五弟送春聯」活動等等，他們也幫一哥五弟做了紙膠帶、貼紙等等的延伸商品，我常收到他們寄來幫我兒子做的好多東西。

我覺得很重要也很開心的是，一哥五弟成功地幫一個創意文化機構建立了更清楚的視覺形象，也成了他們的親善大使，讓民眾與他們更親近。

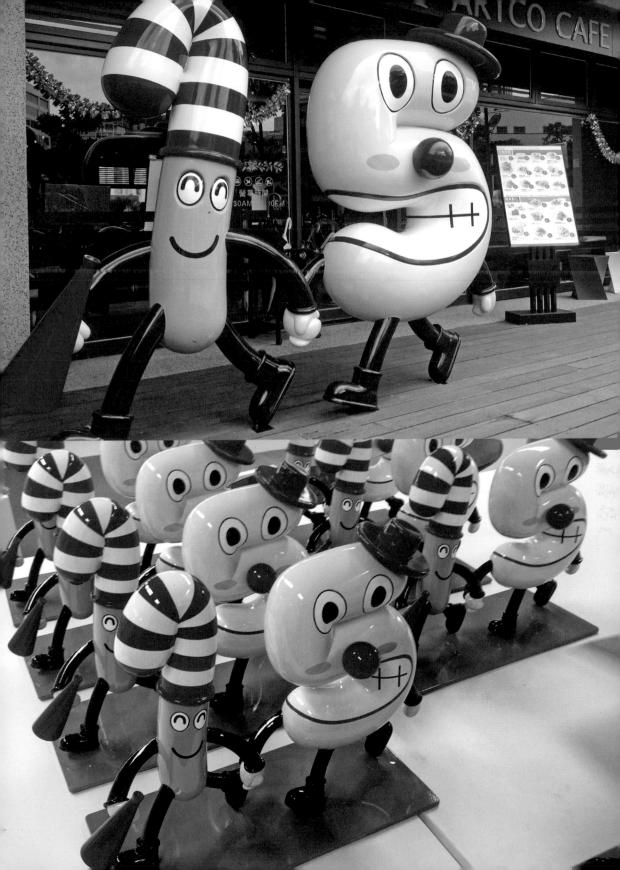

POLICE 8　波麗士八號
很有愛的社區好幫手
現居地：基隆市　八斗子分局

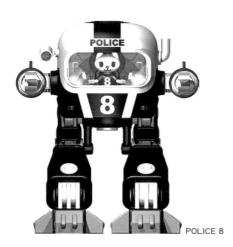

POLICE 8

這兩件作品都位於基隆市，也都是受邀比件而設計的公共藝術作品。POLICE 8 波麗士八號是為八斗子分駐所設計的作品，我想以親切、可愛、有想像力的形象，讓他成為分駐所的親善大使，轉化民眾對警察同仁「剛硬」的刻板印象。於是，我一樣用擬人化的角色，創造了來自超時空，由三位隊員：喵、小兔、熊熊，以及一部雙足行走式合金機器人組成的「POLICE 8 波麗士八號」，希望他們成為附近居民、兒童、遊客的集體記憶，跟大家一起編寫共同的感情波動與生命故事。為吸引更多民眾的注意，我想出一個「隊員換班」的特別設計：在 POLICE 8 波麗士八號駕駛艙有個特製的轉盤，三位隊員分坐其上，再以特製扳手來轉動轉盤，每個月轉動替換一次，三位隊員循環輪班。這個設計的目的是增添作品與民眾互動的趣味性，讓居民、遊客、觀眾產生期待，期待每次造訪看到駕駛艙裡不同的隊員。同時也提供一個宣傳的話題，透過網路名人與媒體的報導，吸引更多民眾前來。這個隊員換班制，其實也是以幽默可愛的手法，來象徵警察工作的辛苦與責任重大。

另外，我還設計了 POLICE 8 波麗士八號隊員的印章三款，放在分駐所值班台，輪到誰值班，就放誰的印章，讓遊客與居民們可以蒐集。

一開始，分駐所的波麗士大人們覺得幫 POLICE 8 波麗士八號換駕駛有點煩，畢竟他們原本的業務就很繁忙，又因為我在作品說明牌上有明確標示三位駕駛輪班的月份，他們不照著轉動轉盤換班都不行，否則民眾會抗議。還好後來員警們也慢慢接受了，因為很多人會特地來這裡看

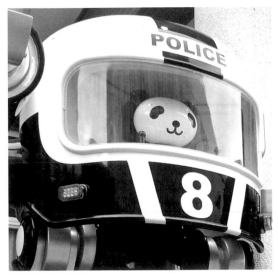
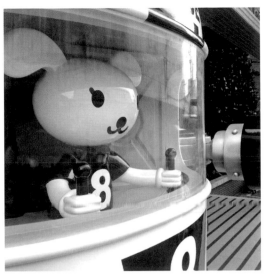
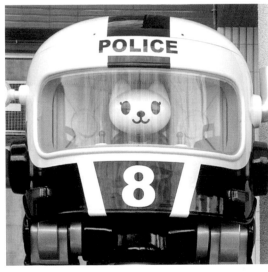
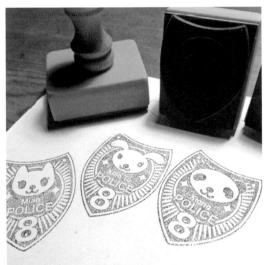

他，也會進分局跟員警們聊天。我後來跟幾位年輕員警熟識之後，他們還會傳照片給我，告訴我有什麼好玩的事發生，連他們的隊狗都很喜歡窩在 POLICE 8 波麗士八號的雙腿之間睡覺。

POLICE 8 波麗士八號是用一個比較輕鬆可愛的動漫形象與巧思，讓他成為一間警察分駐所的代表角色。位在基隆市信義區公所行政大樓門口的 In Unison We Rise，則是以疊羅漢的角色造型，來表現出同心協力的概念，希望社區居民能夠凝聚共識、團結一致。因此它們胸部的心形是會發亮的，像在呼吸一樣；我還特意做了兩個說明牌，位置較低的給小朋友看、較高的給大人看，希望讓社區裡的每個人都感覺受到同樣的重視。

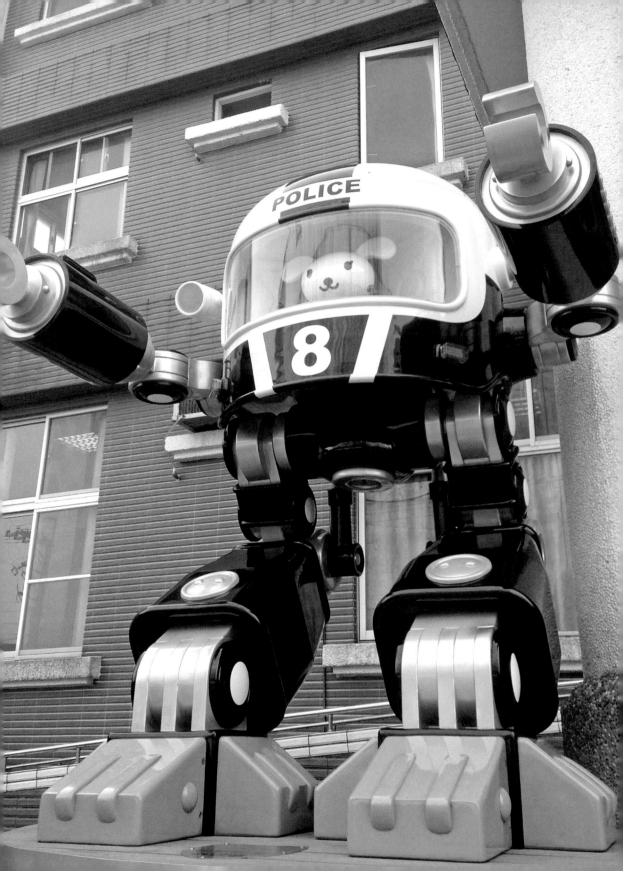

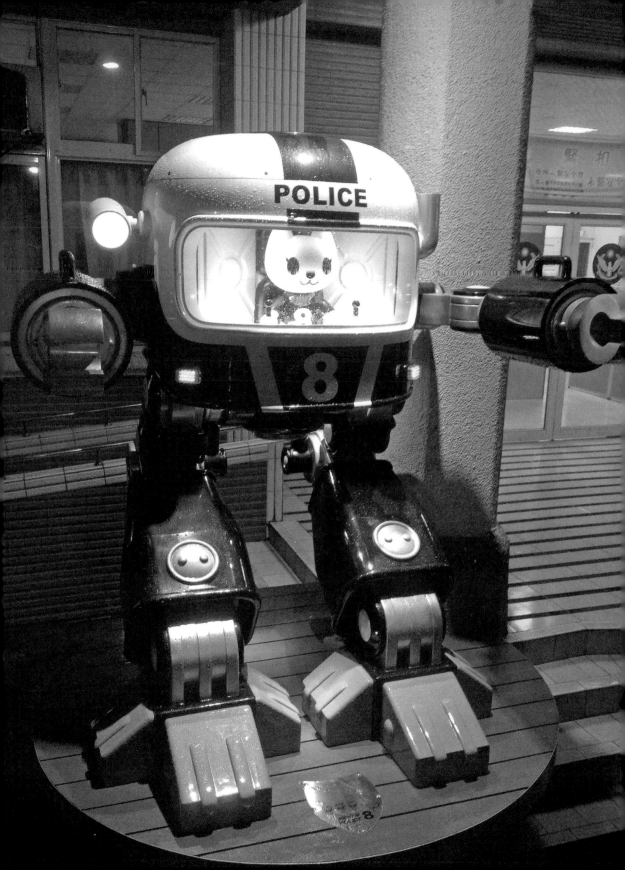

只要相信
故事便能
繼續說下去

多年來，我也為許多特殊的活動與場域創作機器人。我喜歡賦予我的機器人一個角色，並為他
們創造一個充滿想像力的故事，期待他們也能跟所有觀眾激盪出更多有意思的故事。

SEIGEI 三頭六臂

大中小的猴塞雷設計

現居地：台北市 松山文創園區

SEIGEI

2011 年 9 月，台北市獲「國際設計聯盟」（IDA）授權，主辦「台北世界設計大展」。那次展覽規模非常龐大，在松山文創園區、南港展覽館與世貿一館都有展覽與活動，光是在松山文創園區就有主題展、工業設計、工藝設計、平面設計與室內設計等好幾項國際級展覽。因此主辦單位要我設計這次大展的主題角色時，我便思考要用什麼樣的角色，才能代表所有內容，這實在太複雜了！像是工業設計與工藝設計，對一般大眾而言就已經很難懂了，但這個展覽就是希望提升一般大眾對設計的興趣。

當時我還身兼另一個角色，就是平面設計展的策展人。我必須邀請世界各國的平面設計師前來參展，由於空間有限，因此能受邀前來的，真的都是一時之選。在邀請的過程中，我由衷感到每一位能受邀的設計師都非常厲害，他們能在自己的專業領域中被看見，且屹立不搖十年、二十年，甚至三十年，一定都有不可取代的價值。於是我靈光一閃，想到可以從「設計師」的角度切入，每位設計師都很厲害，他們總是能提出更好的設計，來改善人們的生活。那要用什麼方式來講「厲害」這個概念呢？我想到「三頭六臂」這個成語，便做了這隻三個頭、六隻腳的怪獸，並用台語的「設計」發音「SEIGEI」來為他取名。我一向喜歡用台語來為我的作品命名，因為那是我的母語，而且我喜歡用很直接的話來表達，比較接近我自己的個性。對我來說，叫「SEIGEI」比叫「設計」感覺更像設計這件事。

展覽一開始，主辦單位就邀請了十個國家的設計師來幫 SEIGEI 進行彩繪，畫出十隻不同的 SEIGEI。展覽期間，SEIGEI 以各種不同的載體有相當大量的露出，包括：在台北市政府、仁愛路圓環與各展場外有大型的 SEIGEI 氣球；在一些捷運站與當代藝術館等藝文場館前有中型的 SEIGEI 雕塑或氣球；在許多公共場所有 SEIGEI 人形玩偶，到處跟人拍照與互動（但他的腳常常被小朋友拉斷）；還有小型的 SEIGEI 公仔作為送給展覽來賓的小禮物。當時出現很多各式各樣的 SEIGEI 製作物，已經超乎我的預期，有些甚至不是由我經手，很多變化就這樣在我眼前發生。

除此之外，SEIGEI 也衍生出很多與那次展覽活動有關的故事，跟大眾產生了不少有趣的連結。例如，主辦單位在網路上發起了一個「與三頭六臂合照」的創意合照活動，每週在粉絲專頁獲得最多讚的十張照片，可以得到獎品，於是民眾就發揮很多創意，像是抱著他、作勢要吃掉他、帶他去游泳……等等。還有一次，主辦單位傳了一張照片給我，是一個男生騎機車載著一個女生，女生手上抱著一顆洩了氣的 SEIGEI 氣球，原來是那顆氣球突然間洩氣了，那位女工作人員只好趕快請朋友載他去附近機車行幫他打氣。我自己也用 SEIGEI 交了很多國外設計師朋友，有一位日本設計師要回國時，還特別畫了一隻 SEIGEI 送我。

那段展覽期間，很多人跟 SEIGEI 合照，都會在臉書上 tag 我，讓我知道他們去看我兒子了。直到目前，松山文創園區的台灣設計館前還設有兩隻 SEIGEI，因此我仍會不時接到同樣的 tag 通知。

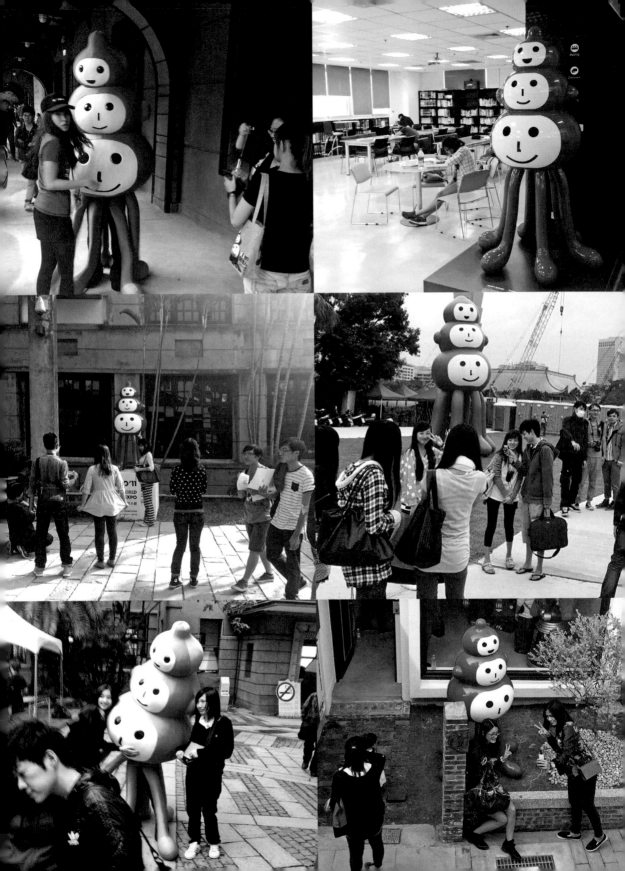

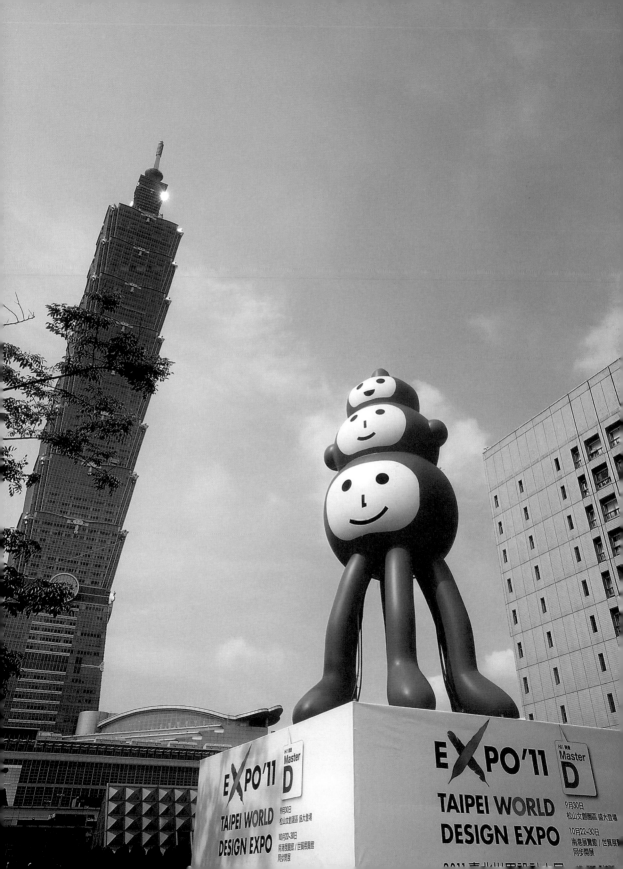

LULUBO 舞蹈機器人
Shall We Dance?

現居地：AKIBO WORKS 半島倉庫

LULUBO

LULUBO 的創作，是源自有一次我跟舞蹈家吳義芳聊天時，他提到想跟我的機器人跳舞。雖然之後我因工作繁忙，又拖了兩、三年才真正開始進行這個計畫，但當時仍是沒有人嘗試過的全新創作與表演方式，成果也相當令人驚豔。

記得那是在 2007 年，我們的想法是在國家戲劇院的實驗劇場做一場演出，吳義芳在舞台上跳舞，我設計的機器人則在舞台後方的投影螢幕上，跟著他的動作一起跳舞。那時候台灣沒什麼人知道這種技術，我們好不容易才問到成功大學有一部動作擷取器（Motion Capturer）。這種機器可以透過在舞者身上貼的四十二個感光點，用八台特殊的紅外線攝影機把舞者的動作讀入電腦，電腦抓下舞者的動作後，就能套用到機器人影像身上，讓機器人做出同樣的動作。

我們第一次去成功大學嘗試做動作擷取時，其實我與義芳都沒有經驗，並不知道實際上該如何進行，我只能想到，先用謝幕的動作來試試看，反正演出結束時一定會做這個動作。試了之後發現相當容易就擷取到動作，義芳便開始放心地舞動起來。

不過那次也發生了個有趣的小 trouble。剛開始機器要擷取動作時，怎麼都抓不到，不知是哪裡產生了干擾。後來終於找出原因：原來是我運動鞋上的 logo 材質，跟貼在舞者身上的感應光點材質類似，以致電腦以為那也是一個感應點，當然就會發生錯亂。後來我們把鞋子藏起來，電

腦就順利抓取到動作了。

那時的動作擷取器，當然沒有現在的機器先進，記得那時機器要抓取動作時必須關燈，因此在現場我看不到義芳在跳什麼舞，而且電腦螢幕也要等很久才能看到抓取的動作。現在的動作擷取器已精細、進步許多，電腦的運算速度也快多了，抓取動作時可以開著燈，有更多的感應點，也可以同時在螢幕上看到舞者的動作，進行起來便容易許多。後來我做伍佰演唱會、朱宗慶打擊樂團的演出，也都有用到這一套技術。

LULUBO 是我設計的機器人當中，第一個有腰身，而且四肢每一個關節都可以動的小孩。為了讓她能跟舞者搭配，我幫她做了腰部、手腕等小地方的設計，讓她可以做出更多細緻靈活的動作。2008 年底我把她做成實體機器人，在關渡美術館展出。那時邀請了義芳去看展，他看到原本只是一個投影的 LULUBO 變成了實體，也非常開心。所以，LULUBO 是我第一個為一位舞蹈家創作的作品，也是身材最好的機器人小孩。

除了與義芳搭配的舞蹈演出之外，我也把 LULUBO 設計成一幅平面作品，以大圖輸出。這件作品後來受邀到紐約的天理藝文空間（Tenri Cultural Institute）展出，沒多久就被一位華僑買走了。得知這個消息時，我一方面很高興售出作品，一方面又感到難過，因為沒想到作品就這樣

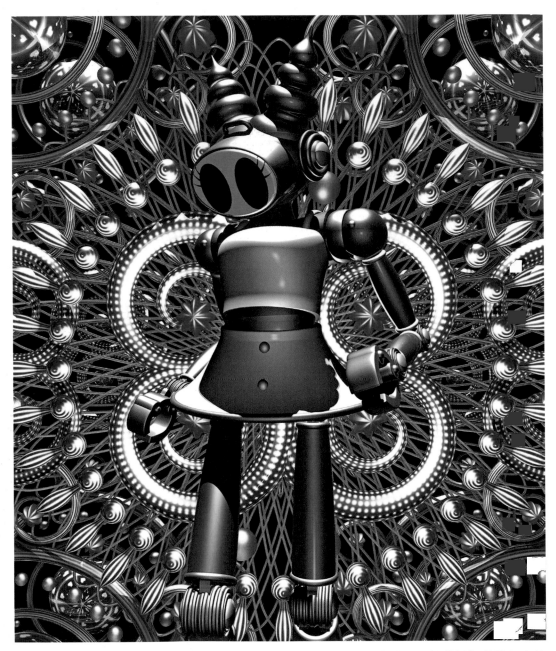

不回來了。不過，地球是圓的。後來我的朋友董事長樂團去紐約表演，一位華僑招待他們去他家玩。一進那位華僑家客廳，樂團主唱吳永吉就看見牆上掛著我的那幅 LULUBO，便立刻拍了一張照片，貼在臉書上 tag 我，寫著：「到處都有 Akibo。」想不到地球繞了一圈，還是讓我的樂團好友遇見了我的 LULUBO，真是太有緣了！

我的未來，自己寫

500 Days:
Coding
My Dreams

17歲資奧金牌少年，
衝撞體制500天

何達睿 著

我的未來，自己寫

這是一個在台灣受體制內教育、熱愛程式設計
卻在體制中處處受到掣肘的孩子何達睿親筆寫下的故事

比起資奧金牌國手，我更希望人們記住我（或是從我身上學習），是因為這個人有決心。

一般人眼中科學班的好學生想要追逐國際比賽獎牌的夢想，你以為很順理成章嗎？事實上竟完全不是這樣。現行教育體制竟差點扼殺（或已經扼殺許多）優秀孩子的發展和夢想。

作者何達睿，現年18歲，原本是個熱愛電玩遊戲的小子，小學開始自組電腦。因為一個偶然的機會，接觸到程式設計，從此便將對電玩的熱情轉移到程式設計領域，自己找資源，挑戰一關又一關的比賽，從網路上認識世界各地的程式高手。

高一時他參加台灣國際資訊奧林匹亞國首選拔未入選，名次落在末段，遂發奮決定高二這年要全力以赴，即使休學一年也要拼上IOI台灣隊、拿到金牌，圓自己高中時期的最大夢想。為此他說服父母，並一一跟各科老師說明溝通，但此決定及準備過程被眾多學校師長質疑、勸退，甚至少數老師當眾奚落或刁難，同學們也多覺得這樣的賭注太大。幸好導師和雙親後來支持他的夢想，達睿努力了五百天，從前一屆選訓營的後段成績，拼到2016國手選拔第一名，代表出賽後不負眾望拿到排名第八的金牌。2017年8月，他赴美成為麻省理工學院的新鮮人。

書中另外提到幾位和達睿一樣很早就清楚自己目標、興趣的孩子，或是少了點運氣，或是少了點堅持下去的勇氣，只好再默默地回到框架中，跟著體制運轉的齒輪往下走......達睿非常想把過去這幾年的學習奮鬥過程和心得分享給更多人知道，他希望可以鼓舞更多的年輕人、甚至影響他們的家長老師。

作者 何達睿

18歲，新竹人，畢業於新竹國立科學工業園區實驗高級中學科學班。2016年參加「國際資訊奧林匹亞」競賽，榮獲金牌，全球排名第八。是台灣參加資奧以來及佳名次。達睿原本是個熱愛電玩遊戲的小子，因偶然的機會接觸到程式設計，從此對電玩的熱情轉移到程式設計領域，自己找資源，挑戰一關又一關的比賽。拿到世界金牌之後，達睿因此保送台灣大學資訊工程系，但他決定自己申請麻省理工學院。他剛在八月赴美，目前是麻省理工學院的新鮮人。

定價300元

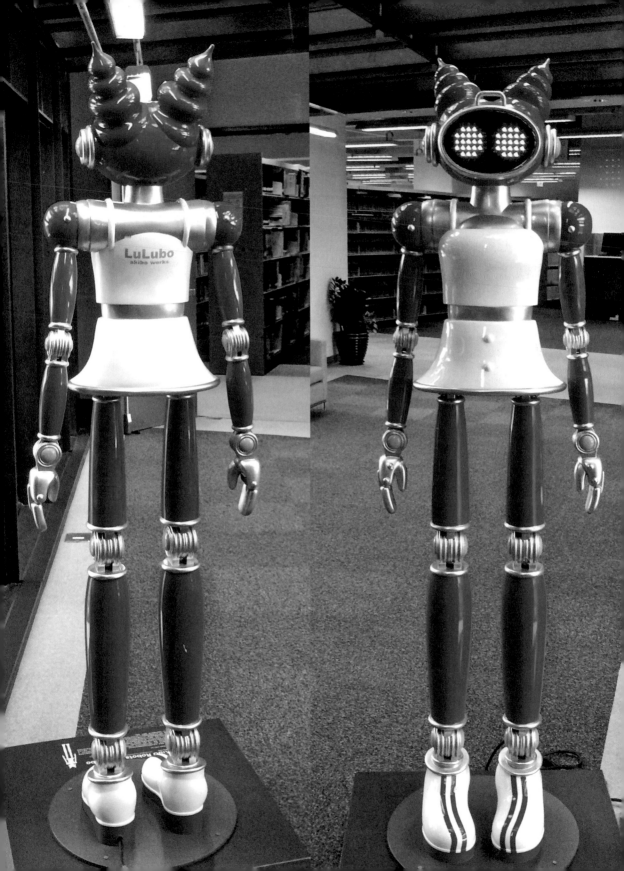

taipei team
台北尋寶隊

一起尋找寶藏與夢想

現居地：台北市 兒童新樂園

台北市兒童新樂園取代原本位於圓山的兒童樂園時，設定的主題就是「幸福台北城、歡樂寶藏箱」，因此我受邀為這座新樂園創作公共藝術作品時，也以「台北尋寶隊」的概念來創作這件作品。我想像他是一支來自超時空的尋寶隊，陪著台北的小朋友一起在園區尋找他們的夢想寶藏。

依照這個概念，我設計了一艘寶藏夢想飛船 Airship、一部尋寶相機車 Photo Truck、一部快遞機器人車 Express、一位指揮隊長 Captain 和八名巡邏隊員，共同組成「台北尋寶隊」。

夢想飛船的主體是魟魚的造型，眼睛是兩座駕駛艙，還搭配兩具大引擎。每半個小時他會表演起飛秀，下方引擎會噴出水霧與燈光，創造出噴火的效果；上面駕駛艙裡身穿藍白不同顏色制服的駕駛員也會換班。我還請音樂圈知名的錄音工程與音控師郭遠洲老師幫他裝了重低音的音響，讓他的起飛秀兼具視覺與聽覺的震撼性。

尋寶相機車其實是一部有履帶的大型拍立得相機，原本我的設計是：他每十分鐘會拍一張照片，上傳到雲端，觀眾們被拍到後，只要掃描旁邊的 QR Code，即可上網下載自己的照片。這樣一來，如果是全班同學或一群朋友一起來玩，就不用自己拍照、也不用把照片傳來傳去，只要在相機車前拍好照，回去再各自上網下載照片即可。若是有外國朋友來拍了照，這功能也可讓他

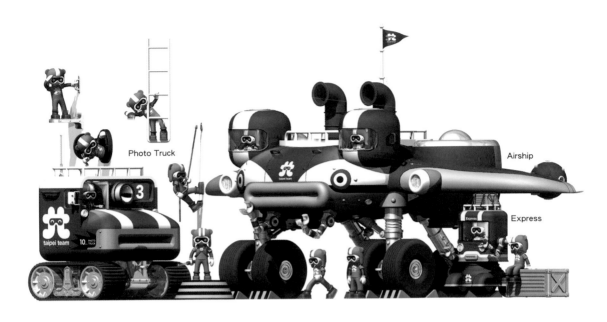

Photo Truck

Airship

Express

們在日後還會想上台北兒童新樂園的網站看看。

可惜的是，這個我覺得很有趣的想法到目前為止還沒有被實現，原因是後來園方擔心會有侵犯肖像權的疑慮，所以雖然我完成了這台相機車，但園方並沒有讓他連接網路，觀眾只能從螢幕上看見自己的影像，但照片不會上傳網路，當然也無法下載。我曾試著提出許多國內外同樣的例子，說明這麼做是沒有問題的，也提出過許多變通方法，但仍未受到採納。我真的很期待，園方能請律師來研究出可行的方法，讓這個作品的好想法能有實現的一天。

除了夢想飛船與尋寶相機車之外，台北尋寶隊還有一位隊長與八名隊員。隊長的帽子上是兩條線，手上拿著指揮棒，背個後背包。八名隊員的帽子上則是一條線，分散在園區各處執勤，有的坐在大工具箱上跟大家拍照、有的在門口看著遠方、有的在屋頂上走、有的攀爬在牆上、有的在修水管……等等。其中七號隊員是駕駛一部小快遞車，停在園區的單軌列車車站出口，我想像他就是負責運送星際寶物到樂園中的快遞員。

剛開始時，我們曾在網路上製作網頁，講述他們降落到地球，隊員們下船排好隊，由隊長分配任務後，就開始各自去工作的故事。我們也曾在樂園舉行過尋找尋寶隊隊員的遊戲，看誰先找齊隊長和隊員，就可獲得一支隊員公仔。希望園方好好照顧我這一群孩子們。

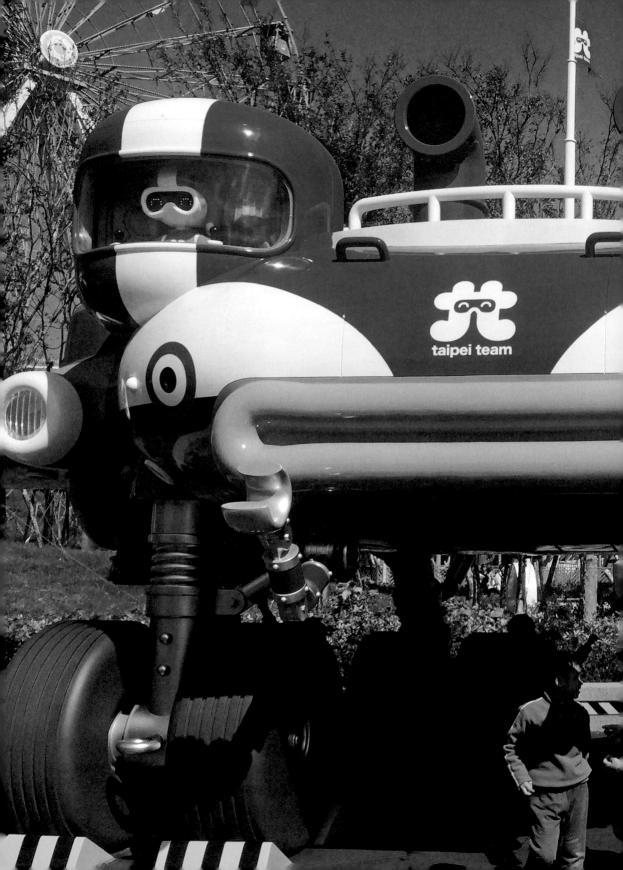

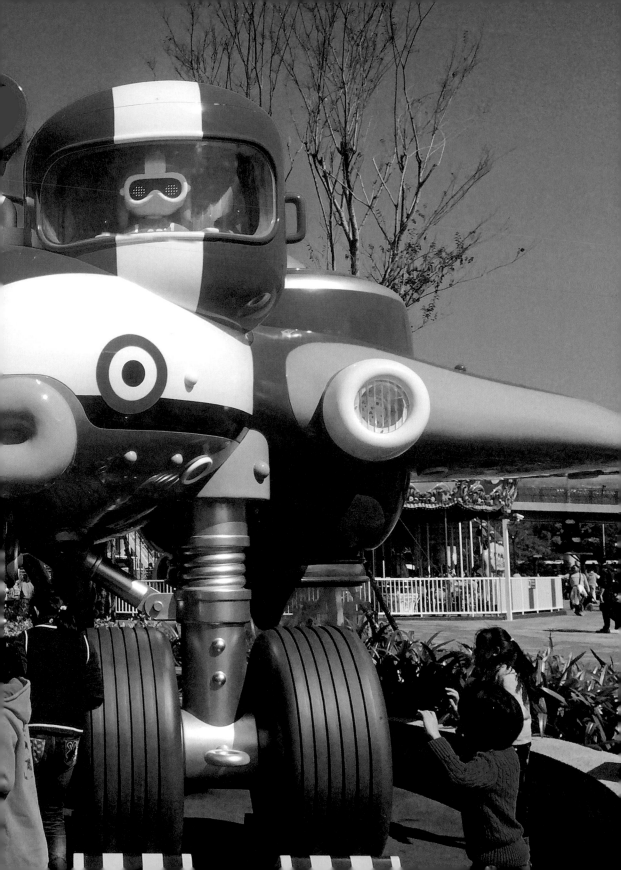

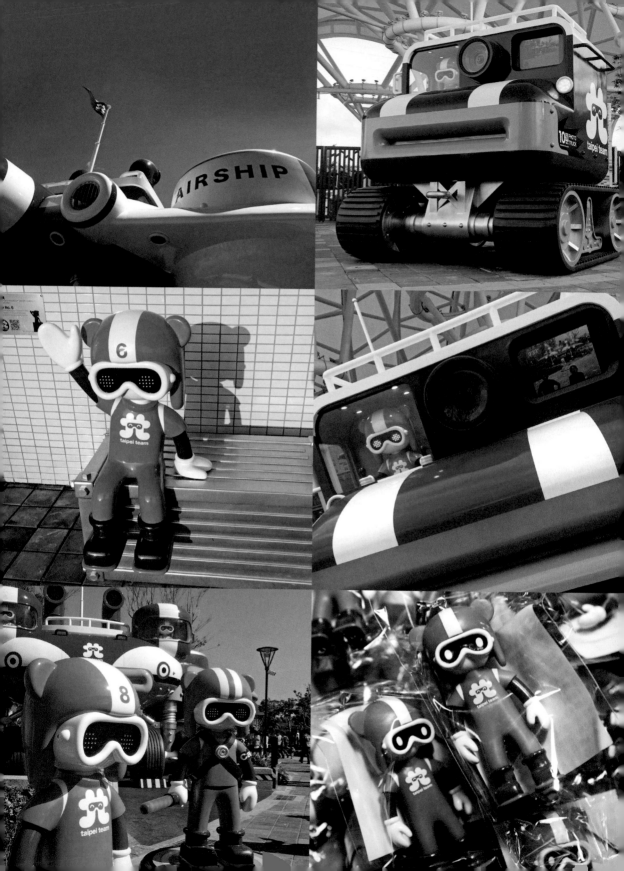

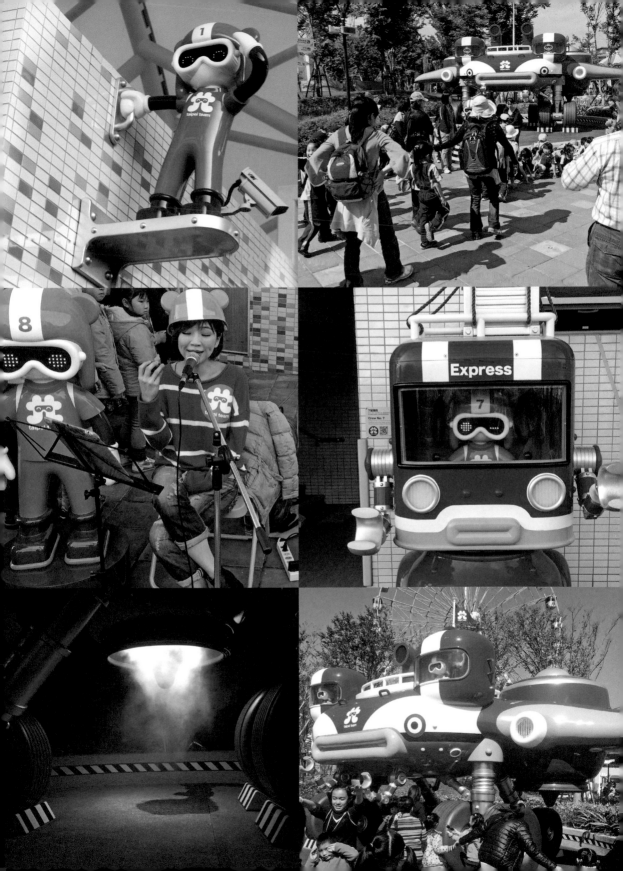

BLUES
跟著吉祥物的腳步做日光浴
現居地：台南市 藍晒圖文化園區

BLUES

藍晒圖原來是劉國滄建築師在台南海安路一棟建築物牆上創作的一件裝置藝術作品，相當知名，但那棟房子是私人所有，在 2014 年初被屋主收回，也把牆上的藍晒圖塗掉了。後來台南市政府打算在西門路的舊司法宿舍群打造一處新的藍晒圖文創園區，除了把原本的藍晒圖加以重現之外，負責單位還想再找一位藝術家創作一個較輕鬆可愛的園區吉祥物，便找上了我。

那個園區的所在地，其實就離我童年的家不遠，我很多國小同學以前就住在那裡。因此要創作這件位在我的家鄉的作品時，令我回想起很多兒時的記憶。

台南的寺廟原本就多，在我小時候更是香火鼎盛，而且每一個地區的廟宇都很有歷史與特色。但我是在基督教家庭長大的，小時候大人不准我去廟裡與拜拜，反而讓叛逆的我更好奇，更想去看看裡面到底是什麼樣子。我的同學們家中大都信仰道教或佛教，小學放學後我就跟同學一起去廟裡玩，裡面的七爺、八爺等大神像，對我同學來說是神像，對我來說就是公共藝術。年紀那麼小的我看見那些神像與門神，心裡只忍不住讚嘆：「哇！好大、好酷，而且很有力氣的樣子！」我對神像跟其他同學有完全不同的聯想，因為不會用信仰的角度去認識祂們。

於是，台南市文化局的人跟我談這個案子時，建議我不用把作品做得太大，我立刻說：「不行，一定要做很大隻！」在我的印象中，台南就是有很多很巨大的守護神站在廟裡，因此即使是隻

可愛的吉祥物，也要長得很巨大才行，我希望他就是那個園區的守護神。

當初我就把 BLUES 設定為台南人，其實也就是我自己：愛吃碗粿、愛喝紅茶、也很愛晒太陽；當然他也喜歡音樂、畫圖。我把他取名為「BLUES」，並用藍色作為他的主色調，來呼應園區名稱裡的「藍」，同時也代表自由與夢想；為他畫了兩隻觸角，代表他有用不完的想法與創意；左手戴的手環，則代表永恆與友誼；他的眼睛也有 LED 燈變換表情。我想像他就是園區裡的文創業者與藝術家的化身，代他們歡迎與陪伴所有來訪的人們。

因此，除了在園區前面的入口設置一具大型的 BLUES 之外，他也被運用在園區裡的很多地方，像是在印著指標圖的矮牆上坐著一隻小的 BLUES；還有在大看板、路燈旗，甚至水溝蓋上，也都會有 BLUES 的形象。來參觀的人們，彷彿是跟著他的腳步在探索這個園區。園區的英文名稱叫「Blueprint Culture Park」，我覺得這對來到此地的國外遊客來說，可能在記憶與傳達上會有困難，便建議負責單位把英文名稱改為縮寫的「BCP」，中文的簡稱還是叫「藍晒圖」。

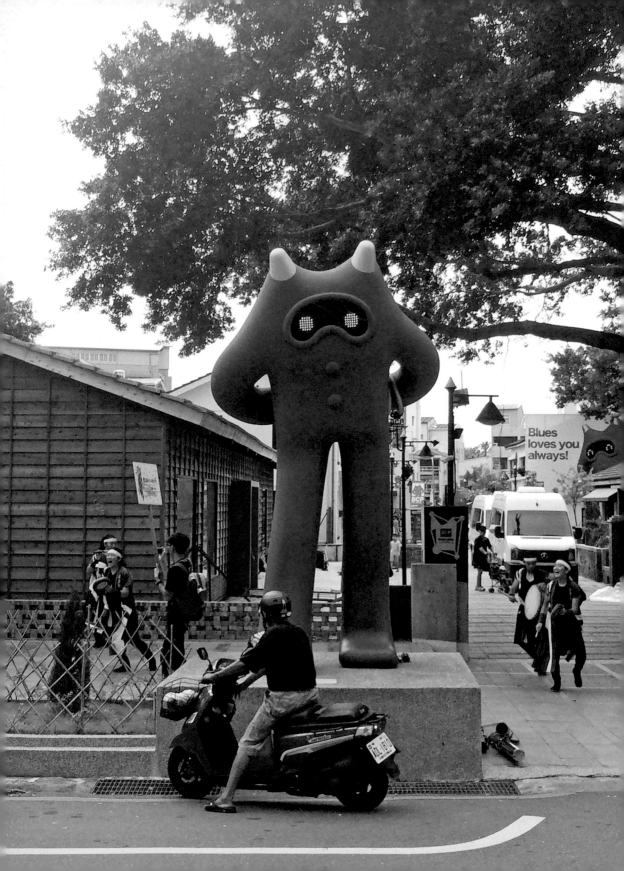

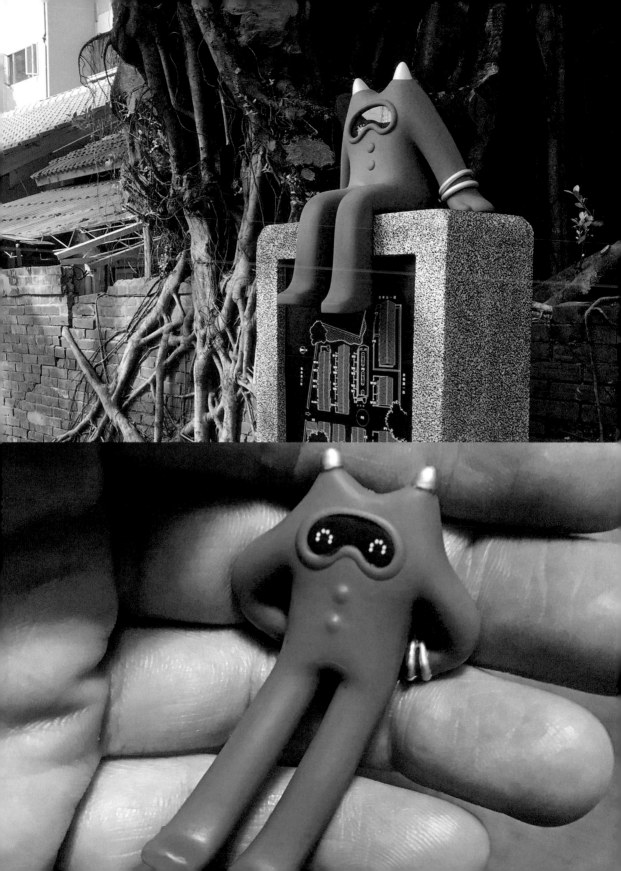

BABOO BELUGA
叭噗白鯨冰淇淋

冰淇淋也可以很堅強

台東市 鐵花村

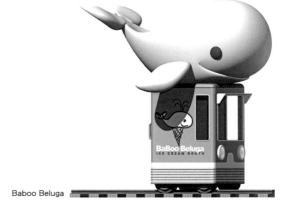

Baboo Beluga

這是台東鐵花村邀請我創作的一件作品。「Beluga」這個單字是我兒子教我的，原文是俄文，但英文也沿用這個外來語，就是「白鯨」的意思。會取這個名字，是因為當初去聽簡報時，得知了一則卑南族的傳說故事，據說他們的祖先曾帶著獵物受困於綠島，還好出現了一條大魚把他們帶回台東。在我的想像中，那條大魚就是白鯨，因此我就想以現代動漫的手法，來設計一條可愛版的白鯨，呼應那個古老的大魚傳說。

由於這件作品會設置於鐵道藝術村，我便想做一部有輪子的白鯨造型冰淇淋車，可以停放在鐵軌上。他的外型有點像電話亭，但我計畫中是想讓原住民朋友，週末時可以在車內販售小米冰淇淋。每當有人來購買，車裡的店主只要按個開關，車子上方的白鯨就會開心地從頭上氣孔噴出七彩泡泡，帶來浪漫的氣氛也溫暖大家的心。也因此，我把他的名字取為「Baboo Beluga」，「Baboo」就是台語「冰淇淋」的發音。

不過，這個 idea 到目前為止也尚未實現，因為他是屬於台東縣政府的財產，按照規定得用招標的方式來決定冰淇淋車的經營者，大多數原住民參與的意願並不高，因此，白鯨頭上也不再有機會冒出泡泡了。我一直想建議台東縣政府無償提供給原住民使用，畢竟這件作品若一直閒置在那裡，著實可惜，時間久了，車裡傳送泡泡的管子也會堵塞。

另外有件值得一提的事，2016 年強烈颱風尼伯特侵襲台東，造成整個台東滿目瘡痍，鐵花村裡很多建築與設施也都被吹垮了，但 BaBoo Beluga 仍然屹立不搖。我的作品一向都會把地基打得很深、做得很堅固，但能通過那麼劇烈的風雨考驗，我覺得他真是個很厲害的孩子。

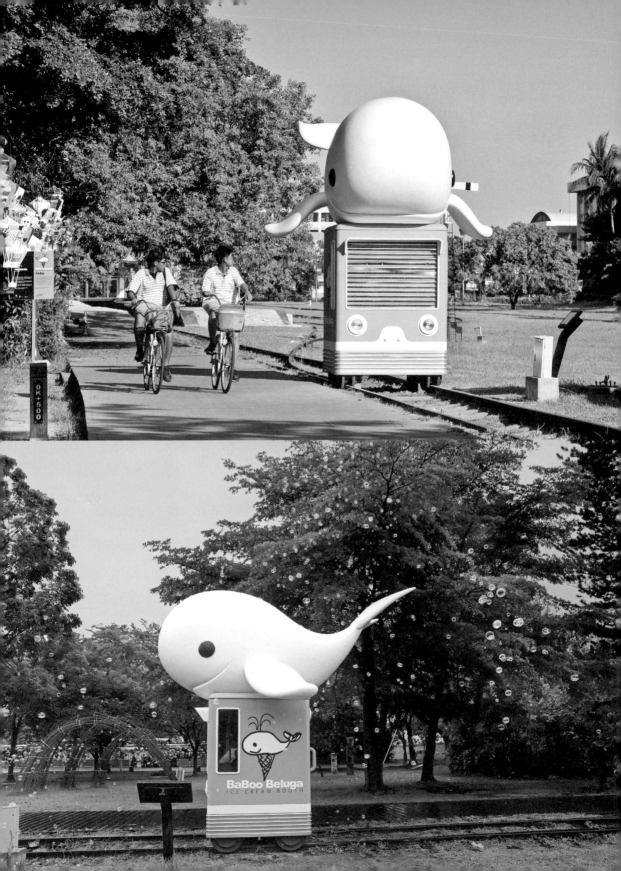

mr. ten & miss. one
進化1001號

宇宙背包客的尋家之旅

現居地：南投縣 台鐵集集線

這件為台鐵設計的作品，當初是台鐵的周永暉局長主動找我來做的。這部台鐵局編號DRC1001冷氣柴油客車，原編號為DSC1001「局長行政專車」，早年主要用於台鐵局長巡視的主要座車。車廂裡有會議室，備有電腦、傳真機，還有一間小小的廚房，真的就是個小型的行動辦公室。後來由於網路與通訊發達，又有了高鐵，局長已不再需要使用這部列車，台鐵於是決定邀請一位藝術家，來把它改裝成有趣的主題專車，供一般民眾乘坐。

原本台鐵提出的構想，是以台灣黑熊作為主題專車的主角，但我覺得台灣黑熊已做了很多各種不同的延伸形象，應該可以想一個更有趣的idea來改造這部列車。周局長也十分尊重我的想法，便完全讓我自由發揮。

到了提案當天，面對所有台鐵高層主管，我打開投影機，開始介紹我為這部列車所創作的主題人物故事。
首先，這部列車的編號1001是局長優先使用的號碼，有其特殊的意義，我認為應該予以保留，讓民眾知道它的典故。因此，我創造了一組外星人，男生叫mr. ten，代表編號中的「10」；女生叫miss. one，代表編號中的「01」。mr. ten大大的頭裡面裝滿了各星系的旅遊地圖，miss. one頭上則有個敏感的觸角，擅長尋找各地的美食和感人故事。他們是一對宇宙背包客，遊走星際間打工換宿。這一次他們從銀河系中挑選地球來旅行，卻意外地愛上了台灣，尤其喜

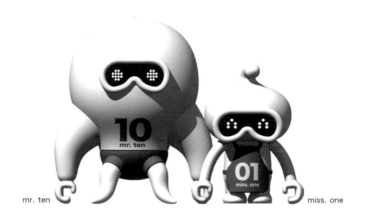

mr. ten miss. one

歡四通八達的台灣鐵道。所以他們決定到台鐵應徵，局長親自面試了他們之後，給了他們一個任務，就是將局長的行政專車改造為一個科幻旅行的主題列車，並擔任列車長。於是他們將專車大大佈置一番，命名為「進化 1001 號」。他們保護著這列不平凡的火車，而且當 mr. ten 從 1 數到 10 時，就能為所有乘客加滿了探險的勇氣，讓大家成為不凡的旅行者！至於 miss. one，當她從 10 數到 1 時，這一列火車就會把大家載到最神奇的夢裡！

接著我開始說明列車改造的內容，包括列車外觀全部改成他們的圖像彩繪；內部的壁紙、窗簾、頭靠巾圖案、警告標誌等，也以他們的造型重新設計，還有大大小小的 mr. ten 與 miss. one 公仔，他們的 LED 眼睛會可愛地與旅客們眨眼；牆上則掛上他們在台灣旅遊的照片，以及訴說這部列車歷史的老照片。另外，我也設計了以他們的圖像做成的便當盒、小火車、紙膠帶、磁鐵書籤、束口背包等延伸商品。

我把整個提案計畫報告完畢之後，全部在場人士一片安靜、氣氛非常緊張，但不一會兒，周局長就站起身來鼓掌叫好。真的感謝局長對這兩個外星機器人的支持。後來台鐵還曾計畫將基隆八斗子車站改造成他們的家，也就是他們從外太空降落在台灣的地點。他們告訴我這個計畫時，我說沒問題啊，我可以設計出一架飛碟墜毀在車站屋頂上的裝置藝術作品，這樣民眾一定立刻就能看懂。不過關於那條鐵路支線的計畫後來做了變更，這個外星人降落地點的概念當然也無

從實現了。

台鐵在八堵有一座很大的維修場，我們就是在那裡進行 DSC1001 號的改造工程。為了保密，他們還另外開了四部列車，把這部列車前後左右包圍住，前面並放置「禁止拍照」的告示，不讓外人看見裡面進行的工作。

除了列車本身的變身計畫之外，我甚至還幫他們設計了首航記者會的流程：「進化 1001 號」從八堵維修場開出來後，先到台北車站去接記者，把記者載到樹林站，因為樹林站的月台面積較大，我們在那裡佈置了一個小展覽，陳列「進化 1001 號」的相關資料與商品，並在那裡舉行記者會。會中還讓列車先倒車出站，再重新進站一次，讓記者與鐵道迷們拍攝照片或影片。記者會結束後，再把所有人載回台北車站。

「進化 1001 號」首航之後，就開始陸續行駛平溪線、內灣線與集集線，目前是固定行駛集集線，但班次並不固定。有時國外貴賓到訪，例如英國鐵路局局長、日本江之島電鐵的企劃部代理部長來台時，台鐵也會把這部列車調到北部來，載這些貴賓們出去玩。

於是，mr. ten 與 miss. one 就成了我所有作品中一個很有趣的案例，因為我大部分的作品都是被固定在一處，只有他是會跑來跑去的。連我要找他都還得先查一下。自從首航記者會目送他駛離後，我只有一次在彰化曾與他擦身而過。

因為全台灣只有這一部外星人列車，所以也成了鐵道迷們追逐的焦點之一，網路上可以找到不少鐵道迷拍攝的照片。有些我的粉絲也會去找他們，然後把照片寄給我。他們的延伸商品也相當受歡迎，像是不鏽鋼便當盒，原來我是將 mr. ten 與 miss. one 分開設計在便當盒上，後來收到太多旅客抗議只能買到其中一個圖案的便當盒，卻買不到另一個圖案，於是第二版的便當盒上，台鐵就要我把他們兩個放在一起。

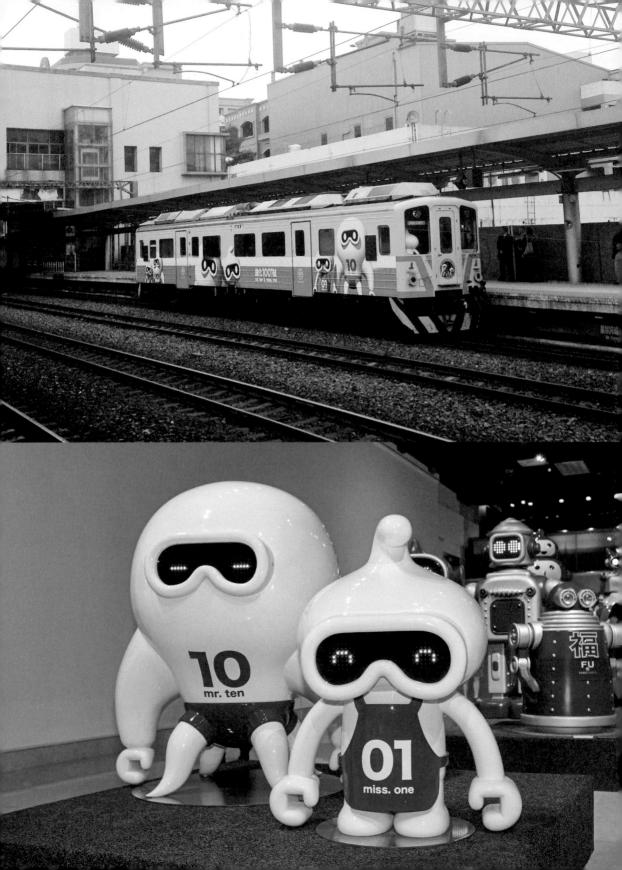

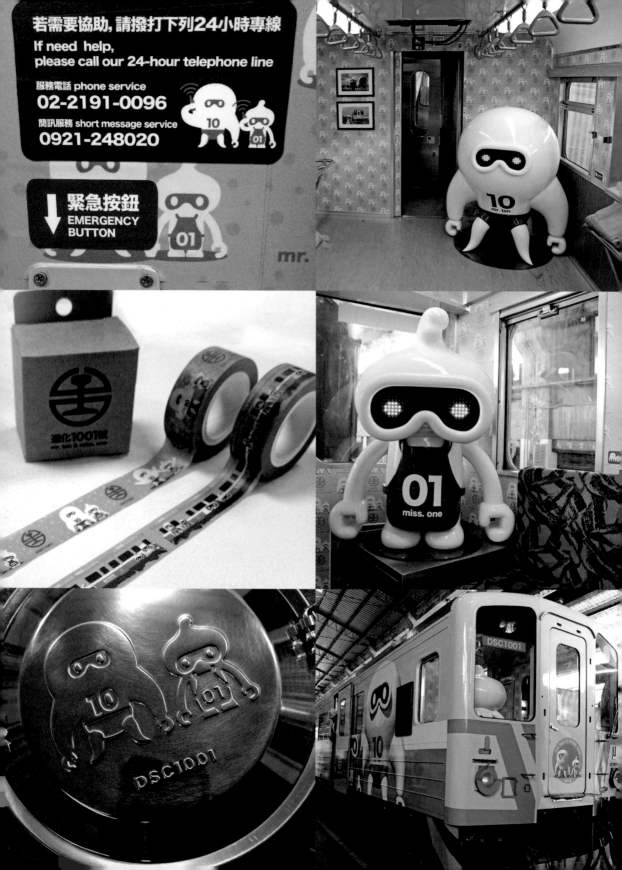

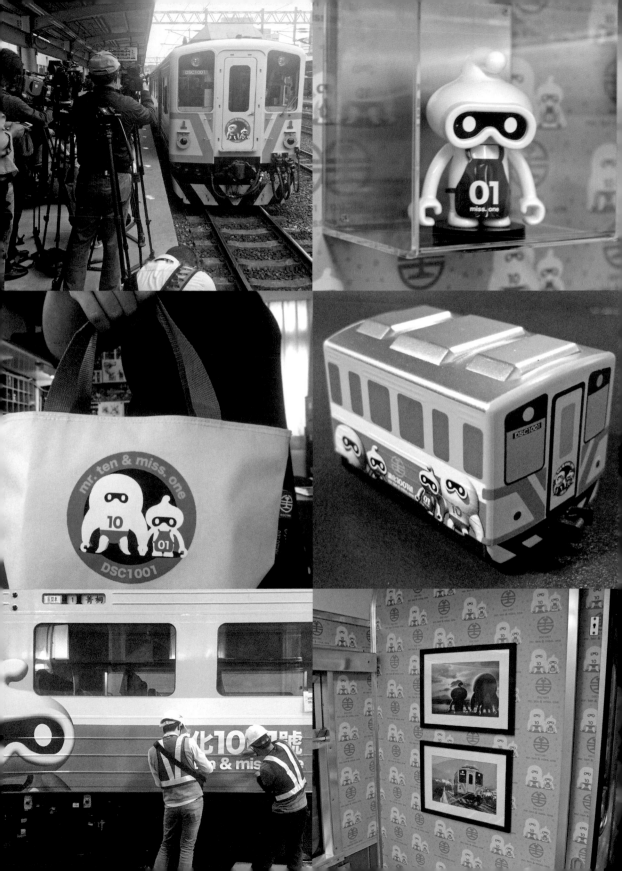

AKIBO ROBOTS
with LOVE

回答未來的命題

「如果以後沒有電了，你要怎麼辦？是否還要創作、還要開演唱會？這世界是否還需要有美術館？」
這個來自未來的問句，開啟了一段用作品來尋找答案的旅程。

SIAMSIAM
閃閃電光樂團

上帝給我的一份禮物
現居地：AKIBO WORKS 半島倉庫

2017 年 8 月在台北世大運閉幕式亮相的「SIAMSIAM 閃閃電光樂團」，可說是目前為止，我的機器人孩子當中規模最大、也持續最久的一組作品，至今都仍在進行中，尚未全部完成。而 SIAMSIAM 的起源，要追溯到 2011 年的日本 311 大地震那一天。

那天下午，我正在跟伍佰開會，討論他下一場演唱會的舞台、主視覺設計。會議室裡有張長桌，與會的人面對面坐著，我後方牆上掛著一部電視機，螢幕開著但調到靜音模式。會開到一半，我發現坐在對面的人突然都不說話了，眼睛直看著電視螢幕。我也轉過頭，看見電視機裡的畫面，就是全世界都印象深刻的那一幕：海嘯衝破堤防，大量深色的海水夾帶著泥沙、被沖毀的房舍、車子、船隻，快速向陸地前進，短短一、兩分鐘便淹沒整座城市。看到那一幕，會議室裡的所有人都說不出話來，大家內心都非常震驚、恐懼而沮喪，感覺彷彿世界就要毀滅了，還要開什麼演唱會！那場會議當然也無法再進行下去。

我離開伍佰的公司，往捷運站走去的路上，內心升起了一個巨大的問號：「如果有一天世界毀滅了，那麼藝術家、流行音樂歌手到底還有什麼用？還有存在的必要嗎？」畢竟到目前為止，我們所認識的美術史，或者是人類的文明，都建立在一個美好未來的基礎上。如果世界是會毀滅的、人類的生命都受到威脅了，那麼創作還有什麼價值？美術館、博物館還有什麼存在的必要？更何況必須在沒有生存壓力的情況下，才有可能去享受的流行音樂之類的娛樂？

而隔天福島核電廠爆炸，親眼目睹電視畫面中核電廠爆炸的影像，令人再次感到震驚與無法置信。加上之後伴隨而來的鄰近地區停電、核汙染等等問題，更加深了那種末日來臨的恐怖感。這一切都令我心中那個巨大的疑問不斷纏繞累積。之後有一段時間，雖然我手上的設計、商業美術的工作仍照常進行，但整個頭腦其實是空的，因為我突然找不到繼續創作的理由與動機了。

福島核電廠爆炸那天，我回到家時，兩個兒子沮喪地癱坐在沙發上對我說：「爸爸，我們不能去日本了……」因為那年日本 Summer Sonic 音樂祭的主秀，是我兒子的偶像嗆辣紅椒（Red Hot Chilli Peppers），我們很早就買好早鳥票，打算在七月前往參加。我跟兒子們說，如果他們停辦，當然沒辦法去；如果他們照常舉辦，我們就去。我認為一個遭受那麼大災難的國家，如果他們還有力氣與方法可以辦這樣的音樂祭，就應該去支持他們。後來音樂祭仍照常舉辦，我們提前先去北海道旅行，再搭乘現在已停駛的藍色夜快車，從函館抵達東京。

印象相當深刻的是，那一夜，我在夜車上醒來時，打開手機上的 google map，火車正好行經福島。等我們上午六、七點到達東京，正值上班時間，月台上的人們依舊如常地趕著上班。一路上，我親身感受到這個歷經核電廠爆炸的國家，人民是如何調整他們的生活：雖然時值夏天，但室內很少開冷氣，每個人都滿頭大汗；車站裡的走道燈只開一排，亮的那邊禮讓女士行走……諸如此類的生活細節。我發現對我來說，這趟旅行彷彿也是一場自我治療的旅程，看著日本人仍

努力維持正常生活、找到重新站起來的力量，我之前受到的衝擊似乎慢慢得到了撫平。

然後，就在我們去 Summer Sonic 聽演唱會的那一天，我找到了心中那個巨大疑問的答案。

那一天，我們到了演唱會場，看見那樣一項為期兩天的大型音樂祭活動，又分成好幾個舞台進行，其中中型舞台可容納的觀眾都比台北小巨蛋還要多，那是非常耗能、需要很多電力的活動，但當時他們又那麼缺電，到底要如何平衡呢？仔細觀察之下，我發覺他們在很多小地方都是使用太陽能發電，例如部分夜晚需要用電的戶外裝置，就是使用太陽能板發電，包括市區很多餐廳戶外咖啡座的照明。我忽然腦中靈光一閃，對了！我可以用太陽能板，來創作一件能夠通過這種災難考驗的作品，他要很粗壯、很有力，即使核電廠爆炸、沒有電可用，他依舊能提供音響、燈光，依舊能演奏人們以為已經失去的音樂。

這個想法就這樣「碰！」地在我腦中迸發出來，一發不可收拾。感覺有點像十幾年前，我在從溫哥華飛回台灣的飛機上想到要畫 AkisAkis friends 那樣。之後在日本的行程，我腦子裡就不斷想著要如何把這樣的作品做出來，完全停不下來。我跟兒子們聊，說我想做一作品，他可以白天自己晒太陽發電，到晚上就能去表演，他們也會七嘴八舌地跟我聊：「爸爸，以前你的作品是高級轎車，一定要擦得很亮，漂漂亮亮地擺在車庫；但你這件新作品要像一部吉普車，

是要去越野的，所以髒髒的也沒關係，他要很重，有時身上有幾道擦痕也很酷！」這說法真是深得我心，也讓我在思考這件作品時完全跳脫了束縛，因為如果要擔心作品碰了會髒，那就很難到處去表演了。

雖然這個創意出現的強度跟 AkisAkis friends 很像，但難度卻比他們高一百萬倍，因為其中所有的技術都是我憑空猜想的。於是我從日本一回台，就請助理幫我聯絡台大的鄭榮和教授，我依稀記得他曾帶著學生一起打造太陽能車，且在國際上得獎。

跟鄭教授相約的那天，我準備了作品草圖，一見到他就跟他說明我的創作想法。他很支持我的創作，也很友善地提供了我許多建議與知識，後來都成了我踏出第一步的基礎。首先，他告訴我，作品的電力不要用在動力上，要移動的話用人力推就好，因為好不容易用太陽能板產出的電力，應該用在作品最主要想表現的燈光與音響上。這是我那次拜訪得到最大的收穫，因為我原本的設計是有電動馬達讓作品可以動來動去的，但我忽略了聲音、影像、視覺才是我想表現的重點與強項。

接著，他建議我作品一定要有輪子，因為要吸收太陽能，太陽能板必須能時時面向南邊並抬高傾斜 20 度，這是能吸收到最多陽光的角度，後來 SIAMSIAM 裡的每件作品都遵循了這項很重

要的原則。

此外，他也跟我分享了許多電力運用上的知識，例如，目前我們發電廠發的電是直接經過變電廠傳送到需要用電的地方，無法被儲存下來。用電量少時，電廠多發出來的電只能被導到地底、海裡；用電量大增時，電廠能發的電來不及提供用電需求，就得限電或停電。因此，要真正達到節電的目的，必須全體人民共同養成節電習慣，讓整體用電量降低，電廠才不需要發那麼多的電，也才不需要繼續蓋更多的發電廠。偶爾來一次全市關燈兩小時的節電運動，是一點效用都沒有的。

與鄭教授聊了一下午之後，我才明白自己原先畫的作品草圖都是不對的，因為都不符合他建議的重點，當然只好重新設計。接著，我先去買了一塊簡易的太陽能板與電池，放在院子裡晒太陽，實際去了解整個太陽能發電的運作方式。儲存太陽能板發出來的電的蓄電池必須一直保持有電的狀態，否則電池會乾掉、無法使用，但剛開始我不知道，電池裡的電用完後沒有立刻充電，結果一顆昂貴的電池就這樣報廢了。諸如此類的實驗、研究、尋找適合的零件、犯錯、失敗、重新開始的嘗試過程，就這樣不斷進行著。

雖然我腦中一直想把這件作品做出來，但我並沒有足夠的經費。很幸運的是，每次我有什麼新

AKIBOYS

的想法，經常剛好就會有助力出現。2013 年，海尼根公司要促銷一款新商品，想找一些藝術家合作，在南港車站附近的瓶蓋工廠舉辦一場藝術展與 party。他們來找我時，我坦白地說，我整個腦子都在思考這樣一件新作品，恐怕無法幫他們做其他作品。沒想到他們聽了之後，就決定出資讓我把腦中的作品做出來，而且希望這件新作品可以成為他們那場 party 的主場表演者之一。

終於有了資金，我當然非常開心，但同時也有了時間壓力，我立刻開始找做電機、外觀等等的師傅來開會、分配工作。由於是第一次做，加上時間相當緊迫，我們一路邊做邊改，最後的組裝就在展場外面完成。剛開始的作品名稱「光蟲」（AKIBOYS），也是在製作過程中想出來的。我至今仍記得，展覽與 party 那天天氣很好，我們把第一隻光蟲組裝好、整個電路配好之後，看著他的電池在陽光下慢慢充電，我內心的興奮真是難以形容。在那晚的 party 中，這第一隻光蟲在我親自設計的舞台上，第一次跟歌手們一起登台表演，我在台下看著他，心裡只有一句話：「哇，真的好棒喔！」經過兩年，我的想法終於實現了！

要把這第一隻「AKIBOYS 一號」做出來，過程其實困難重重。首先，光是要找到適合的太陽能板，就費了不少功夫。我陸續拜訪了好幾家太陽能板公司，希望能找到贊助商，但他們的主要客戶是計畫建造太陽能發電廠的國家，因此完全不需要靠贊助藝術家來提升大眾知名度，而且

訂購量必須很大，也無法訂做，最後我只好自己上網購買。太陽能板當然有能率強與能率差之分，但我的第一考量是能否符合我的作品造型，能率強的太陽能板有的尺寸太大、有的後端支援跟不上，因此我只能選擇在價格上負擔得起、也能符合作品外觀的太陽能板。

再來是電池的問題。因為一顆電池的電必須提供音響、燈光等許多部分使用，電力的分配就很重要，我必須設法找到最適合的控制器，以達到最好的效果。

燈光的控制也是超乎我想像的困難。一般演唱會用的燈光是屬於套裝產品，只需在控台給出幾個訊號，就能做出很多變化。但我的作品臉部的每一顆燈，都要個別去設計他的變化。光是一個臉部的燈光控制，差不多就是一場演唱會的規模，還不包括身體上的燈光，加起來就是控制上的一大難題。若全部在控台上處理，控台會變得非常巨大，於是我必須想各種方法、寫程式，才能解決這個問題，並做出符合我想呈現的燈光效果。音響的部分也有類似的問題要解決，畢竟作品與控台之間不可能用電線相連，勢必要用無線控制，但要如何辦到也得絞盡腦汁。

作品內部有這麼多困難要克服，相較之下，外觀設計對我來說是相對容易的事。我很多作品的造型都是在游泳或搭乘長途交通工具的時候，在腦海裡「畫」出來的，有時候可以「畫」到很細節的程度，而且可以清清楚楚地存放在腦子裡，等坐在電腦前再原原本本地用 3D 軟體做出

來。AKIBOYS 的造型也不例外。或許是因為我是個在電腦發明前念完大學的人，我所受的美術教育用的都是傳統媒材，所以很習慣幾筆就能畫出腦中的構想。若要做個類比，我大約就像電影《全面啟動》中那個負責打造夢中場景的女孩，可以把腦中建造的場景鉅細靡遺地呈現出來。

但是，在試著創作 AKIBOYS 的音樂時，我才知道自己這樣的能力僅限於視覺。剛開始我也是在游泳的時候想音樂的旋律，游完泳上岸時，腦中想到的旋律還在，於是我趕快拿出手機，把旋律哼一遍錄音下來。但之後播放出來時，根本聽不懂自己在唱什麼。我問一些做音樂的朋友，他們想到一段旋律時，是否能留存在腦中，等拿到樂器時再彈奏出來，他們都說可以啊！這時我才明白，原來我們的腦子還是有分別的。

不過，我固然可以輕鬆設計出理想中的外觀造型，但必須考慮到能否容納所有內部零件，而且所有設備同時在很短的時間內運作，內部空間會像烤箱一樣高溫發燙，我得設法讓熱氣得以排放出來。此外，由於要塞進那麼多零件設備，作品的骨架一定要夠堅固，那又會在原本已經很重的作品上增加重量，也必須尋找能承載的輪子。

雖然「AKIBOYS 一號」已把我全部的概念都表現出來，但我還是不夠滿意，總覺得還沒有達到我心目中最厲害的狀態，加上設備是一直在進步的，我當然也會跟著更新作品中的設備。例如：

每次出去表演，若覺得骨架不夠穩，我就會換上更穩的骨架。而光是輪子，就換了不知多少種，因為目前 SIAMSIAM 成員中最重的一隻大概有一噸重。我找遍市面上最厲害的輪子，還是推不動這麼重的作品，最後輾轉問到了一家位於五股的輪子製造公司，我一跟他們說明我的需要，他們立刻理解且拍胸脯保證，沒有他們的輪子推不動的東西，連賓士車廠都是他們的客戶，而且可以根據我設計的造型訂做，果然，SIAMSIAM 裝上他們的輪子後就變得很好推、很滑溜。

就這樣，從太陽能板，燈光、音響的程式與控制，到外觀與輪子，一路上不斷碰到困難、不斷去克服。我的其他作品，大都是做完、裝上去，我的工作就完成了，之後只要偶爾去看看那些小孩。但 AKIBOYS 卻不一樣，從我想到他那一天開始到現在，我幾乎每天都在設法解決他們的問題。他就像一部車，需要一直保養，一定會有損耗，需要耗材，而且全世界就只有這一部，維修起來更難，例如即使我為他多做了一隻腳，當作倉庫裡的備品，但他壞的偏偏就不是那隻腳。

海尼根的活動結束之後，剛好緊接著松菸文創園區要規劃他們自己的原創基地節，也來邀請我的光蟲去參展，給了我一筆預算，於是我又有經費可以做第二隻光蟲。但我自己沒有那麼大的空間可以製作光蟲，還好那時的松菸還有不少閒置空間，所以我請他們讓我使用其中一個空間，我的第二隻光蟲就在那裡誕生出來。這第二隻是第一隻的 copy，只更換了裡面的一些零件。

松菸的展覽展完後，海尼根又希望繼續在華山文創園區展出光蟲，就在華山的紅磚區給了光蟲一個房間，讓他可以在那裡住兩個月。那時我在台北科技大學帶一個互動設計研究所的碩士班，就在班上徵求能擔任光蟲保母的同學。一位女同學立刻自告奮勇，我就請她在那段展期幫我照顧光蟲，其實就是每週末把他從房間推出來晒太陽，順便讓民眾跟他拍照，播放音樂給大家聽，到了傍晚再把他推回房間。

那段時間我人在日本，那位女同學很盡責，還會不時傳光蟲在華山園區的戶外表演的照片給我看。有天晚上，我收到她傳來的一則訊息：「老師，今天我們的光蟲旁邊有一組街頭藝人，他們的音響把我們的聲音蓋過去了……」我看了很不甘心，心想：怎麼可以讓這種事情發生！於是立刻傳訊息給我的好朋友郭遠洲（郭哥），他是台灣最頂尖的音控師，包括五月天、蕭敬騰、陳昇、伍佰等大咖藝人的大型演唱會，都由他擔任音控。我請他務必要幫我「雪恥」，回台後他便到我的倉庫，仔細檢視了光蟲的音響設備，結論是：原本的音響全部都要換掉。我二話不說，立刻答應。

在全面更換光蟲的音響之後，我又發現他們的身材太瘦了，無法裝重低音喇叭，播放出來的音樂就顯得不夠渾厚，那時我開始有了組一個機器人樂團的想法。既然是個樂團，發出來的音樂一定要很美，因此一定要做一個配備圓形重低音喇叭的成員。這是當初想做 SIAMSIAM 第三位

團員 AKINANA 的主要動機。當然，她也需要用太陽能板發電，所以必須有可以翻轉的「翅膀」，一面裝太陽能板、一面裝重低音喇叭。在這兩項前提下，我才開始想她的造型。我曾看過一部雕塑家羅丹的傳記電影，電影中羅丹在創作時，就是拿一塊黏土捏著捏著，便捏出了他腦海中的雕像。我的創作過程也很類似，只是我用的是「電子黏土」（即電腦）。

在思考成立 SIAMSIAM 時，以前去帛琉潛水的經驗給了我重要的靈感。帛琉是個母系社會的島國，女性的權力很強大，可以娶好幾個男人幫她種田。當時我對這樣的社會制度前所未聞，也覺得很棒。於是，在創作 AKINANA 時，我就設定她是個女性，有著巨大渾圓的身軀，而 SIAMSIAM 應該就是一個母系社會，光蟲是 AKINANA 的兩個男朋友，我以後還可以生很多男生機器人來服務她。而且原本我創作光蟲時想像的就是一則未來的寓言：在一場大災難、失去電力後的第一天，風雨停歇、洪水退去，人們從黑暗中甦醒過來，這組機器人因為能給大家光與能源，而把眾人聚集過來，讓大家暫時不會因為失去電、失去生活的條件，而感到那麼不適應。我覺得這場景也很像遠古時代的部落，人民生活在蠻荒地帶，經常會因猛獸與其他部族的侵襲而感到不安，很需要心靈的安慰；SIAMSIAM 就像部落裡的巫師，會用一些舞蹈或重複的節奏來安定人心，讓人們暫時免於恐懼；而 AKINANA 就像一位女神，在其中發揮穩定的力量。人們會很安心地知道，明天 SIAMSIAM 晒過太陽後就會重新充電，繼續陪伴他們。

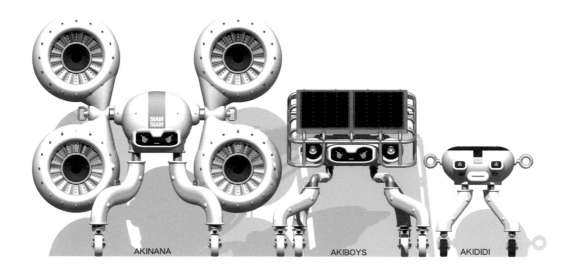

AKINANA AKIBOYS AKIDIDI

AKINANA 誕生之後，SIAMSIAM 的音響效果也越臻完美，目前的音響已經可以照顧到所有音域，能演奏出有空景、前後感、低音、高音的音樂，是屬於演唱會等級的音響，能在兩、三百坪，可容納一、兩百人的場地中表演，完全沒有問題。我後來也把 SIAMSIAM 的燈光效果提升到同樣的演唱會等級，這些都是非常困難的事。

也是在 AKINANA 誕生之後，我開始意識到必須要組一個 SIAMSIAM 的音樂團隊，因為那已超出我一個人的能力範圍。所以除了郭哥之外，我還找了流行音樂圈知名的 Again 老師，來跟我合作編寫 SIAMSIAM 的音樂，因為我希望呈現的音樂需要很複雜的合成；燈光的部分仍由我自己來設計。同時，我也覺得「光蟲」這個名字已無法涵蓋這整個團體，因此決定把他們改名為「SIAMSIAM 閃閃電光樂團」，「SIAMSIAM」就是台語「閃閃」的發音。目前為止，SIAMSIAM 已經有兩隻 AKIBOYS、AKINANA，以及今年世大運時誕生的六隻 AKIDIDI，我不知道他的成員會增加到多少，若是材料越來越進步，說不定我會把這一整組歸為 SIAMSIAM 1.0版，再用新材料創作 2.0 版。

雖然現在有許多人想邀請 SIAMSIAM 去演出，但他們每出動一次，都有很多基本開銷，例如：光吊車就得出動三部；人員也要十幾個人，因為太陽能板與音響是不能遮蔽起來的，但音響又不能碰到水，因此他們每一隻都有特製的雨衣，萬一下雨，就要趕緊幫他們穿上雨衣，那就需

要很多人在一旁待命；還有控台等其他設備，必須在演出前事先去準備。因此，要能負擔得起這些基本費用，我才有辦法帶他們出去表演。但我真的希望能把他們做得越來越完整，也有足夠的預算，未來可以帶他們到世界各地去參加重要的音樂節或藝術節活動。

SIAMSIAM 這組作品會令我如此興奮與充滿熱情，是因為對我來說，在這個講求快速與立即效果的時代，我平常也操作很多得在高度時間與預算壓力下完成、又必須有明顯成效的作品，能找到這樣一件需要花那麼久的時間、而且可以一直做下去的作品，我覺得真是上帝給我的一份禮物。就像高第建造聖家堂或米開朗基羅畫西斯廷教堂天花板一樣，他們找到了一件心目中的終極作品，便投注畢生精力去做，甚至到死都未能完成，也無怨無悔。

也因此，我完全不會以一般商業操作的邏輯去思考與看待 SIAMSIAM。若是要操作一個藝術節或演唱會，就必須做好整體的規劃，預算、時間要分配好，呈現的形式是什麼、該有哪些亮點……等等，一切都要很清楚；但我卻不願意用這種方式來做 SIAMSIAM，因為那樣的話，一切就都自己猜得到了，不會有驚喜與其他預料之外的發展。而且，若要以做商業作品的心態去做的話，SIAMSIAM 早就超過預算太多了，我經常明知為 SIAMSIAM 做某個東西會花很多錢，卻總是假裝忘記，等看到帳單才發現，哇，怎麼那麼貴！

我認為 SIAMSIAM 發展到現在，他們所代表的已不是一開始的環保、愛地球的意義與意圖，也不只是一件可以跨越災難進行演出的作品。就像我當初創作 AkiAkis friends，剛開始完全只是出於我對小孩的愛，但後來一直延伸之後，就已不完全是那樣了。創作 SIAMSIAM 這一路下來，我發現自己在做的，其實跟我一直以來想透過作品呈現的想法與企圖，是不謀而合的，那就是：我想做出一個以前從來沒有的、全新的藝術型態。

從大學時期開始，我就一直期許自己要做別人沒做過的事，所以哪怕是做商業美術設計，我都會去嘗試新的作法。例如，以前台灣的唱片封面總是以歌手的照片為主視覺，直到我開始用其他強烈的視覺元素之後，唱片封面才有了不同的作法；選舉文宣也是，在我做了扁帽工廠之後，大家才意識到選舉文宣不是只能放編號、名字與黨旗，還可以透過不同的形式說出候選人的理念；在高雄世運與台北世大運時，我想做的也是別人沒有做過的開閉幕演出。

因此，SIAMSIAM 也不例外。我想透過 SIAMSIAM 具體表現出一種全新的藝術型態，或說是一種對傳統的反動。首先，我認為藝術不應只是我們習以為常的形式或材料，應該是俯拾皆是的。我們的原始祖先們，也是拿他們早上殺的野牛的血、用野牛的骨頭沾血，就在岩壁上作畫，絕不是去美術材料行買材料回來畫的。以前的藝術家可能終身只需鑽研某一、兩種工具與媒材，例如油彩畫布、筆墨紙硯，然後不斷跟著老師反覆學習，接觸的工具基本上變化不多。但現在

的藝術家面對的，是一個工具、材料、表現形式都大爆炸的時代，像我光是做 SIAMSIAM 這一件作品，就要面對那麼多不同領域的專業器材與工具，有那麼多的困難要去克服，但因為那是我感受最深、最想做的作品，我自然而然就會去運用任何我想到或熟悉的工具、材料，設法去完成。在我的觀念裡，創作者連紙張與畫筆都應該自己想辦法，去生出新的東西來，作品才會說出新的語言。

另外，以前的藝術家、尤其是繪畫時代的藝術家，通常都是在家中創作，然後把作品送去畫廊、美術館，掛在牆上展覽，只有開幕那天會出現，跟觀眾見面、互動，作品也就此定型，不會再有變動。但是 SIAMSIAM 就完全不同，他每次出現在觀眾面前時，我都會在旁邊，即使沒有跟觀眾說話，我也會看見他們的反應，而他們的反應也會成為我繼續創作的養分。也因此，他是個持續性的作品，不是我某天落款簽名後就不能再動他了，而這些過程，我認為也都是創作的一部分。

這就是我認為創作者最迷人的地方，因為很多比賽的項目與標準都是由他人設定的，但創作者完全可以自己設定，即使沒有人要跟你比也沒關係，你可以跟自己比。我發現我越來越是朝著這樣的方向，去做自己真的很想做的作品，而且很多都是從零開始，以前都沒有人做過，像 BIGPOW 與 SIAMSIAM 也是沒有人做過，但我覺得非常值得。奇妙的是，年輕時想做的作品，

大概一個月、半年就能完成；現在想做的作品，都要做很久、花很多力氣才能完成。

記得有一次我跟柯文哲市長吃飯時，他聊到他的「一日雙塔」計畫會成功，有兩個因素。第一是不能想失敗。若想到失敗的負面效果，就根本不會去做，因此他完全不去想任何失敗的可能；第二是要放一個目標在前方。按照計畫，他必須在二二八當天抵達鵝鑾鼻燈塔發表演説，於是他把演講稿摺起來放在口袋，告訴自己一定要騎到那裡去演講。我一邊聽著他説，一邊想到，其實我的很多作品，好像也是用這樣的心態去完成的，尤其是 SIAMSIAM。一旦在前方設定了一個很渴望達成的目標之後，彷彿我跟那個目標之間就沒有任何阻礙，那些經費不夠、技術困難……等等的問題，我都不會去想。就像我曾説過的，那種創作的欲望是一種很飢餓的狀態，一定要去填飽才行。

不過有趣的是，我設定的目標會一直改變。我常發現自己處在某個臨界點上，因為設定的目標太遠、太大了，好不容易達成時，我總是告訴自己：好，就到此為止了。但是過幾天後，又想到了一個更遠、更大的目標，心裡雖然想著：「真糟糕！」但那股飢餓感又會再度浮現。例如，我把 SIAMSIAM 換到最好的音響時，覺得很興奮，但隨即又想到：音樂不夠好；我為 SIAMSIAM 加了六支燈光後，之前三支的燈光程式就沒用了，都必須重新設計。但這一切我都甘之如飴，因為我每次看之前做的，就是不滿意，總覺得我可以做得更好，想像那樣整體搭配

起來一定會很棒……就像宮崎駿，每次都會說自己的新作是封影之作，但每次都食言。那感覺就像明明自己插了根旗子在前方一百公尺處，但跑著跑著，怎麼那根旗子又變得更遠了？但也因此，一位藝術家才能持續保有創作的動力。

其實，我是在用以前在流行音樂界工作時獲得的經驗，把 SIAMSIAM 當一名歌手來經營。以一名歌手來說，他大概連新人都還算不上，只參加過一些小型的演唱會，當開場來賓，因為他連自己的歌都還沒有寫好。不過，雖然 SIAMSIAM 還只是個小咖，但也已經有了不少粉絲。例如，台北世大運閉幕式跟他們一起跳舞的桃園銘傳大學學生，一開始也只知道他們是 Akibo 老師的機器人，但後來他們都叫得出每一個 SIAMSIAM 成員的名字。每次他們到場館上下車時，即使我沒有叫他們，他們都會全部過來幫忙。到了閉幕式結束時，他們都對 SIAMSIAM 感到依依不捨，還會與他們擁抱。這令我非常感動，因為他們其實大可不必這樣，可以只把 SIAMSIAM 當成表演道具或其中一個演出段落，但他們卻跟我一樣把他們當自己的家人疼愛與照顧。

對於 SIAMSIAM 的未來，我還有很多夢想。例如，我想把他們運到海邊晒太陽，除了讓他們吸收海邊的陽光之外，或許我們還可以去收錄當地的聲音，加進 SIAMSIAM 的音樂中。我認為，他們是我創造的一個角色，但隨著時間的進展，他們應該要有自己的語言、自己的聲音，就像人移居到外地之後，說話的口音也會跟著改變一樣。他們如果到不同的地方，都吸收到那裡的

陽光與聲音，再不斷地演化之後，除了有自己的能源之外，也會生出自己的聲音。

但我對 SIAMSIAM 並沒有、也不想做什麼特別的計畫，因為我覺得他們是活的，每次出去，都會帶很多東西回來。好比他們若有機會到各地去蒐集陽光、蒐集聲音、蒐集觀眾的反應……之後，我就跟他們一起改變，若我幫他們想好了明年的計畫，那就不好玩了。雖然目前似乎是在一個且戰且走的狀態，但好處是每一段過程，包括工作人員、觀眾，都會給我回饋，讓我知道下一步應該怎麼做。而他們的回饋，也讓我更加確定，我做的事是對的。一開始推動我的那股動力也是對的，因為他一直推著我走向一個全新的作品形式，而且可以面對更大的議題。SIAMSIAM 的這些聲光表演，其實是一個糖衣，裡面仍然包裹著一帖藥，這帖藥就是：我們必須去面對人類文明走到今天出現的一個重大議題，而不是像鴕鳥一樣把頭埋起來，假裝一切都沒有發生，然後繼續做那些習以為常的事情。

說到底，SIAMSIAM 這個作品，就是來自一個未來的問句，即未來的我問現在的我：「如果以後沒有電了，你要怎麼辦？是否還要創作、還要開演唱會？這世界是否還需要有美術館？」而這一切的故事，都是因為要尋找這個問句的答案而發生。這段尋找答案的旅程還沒有結束，但我相信，SIAMSIAM 未來一定可以變成一個全然不同的創作。他或許無法被定義，但我認為在台灣的我們，就是應該要做出一個叫不出名字的東西，然後說不定全世界都會跟著我們走。

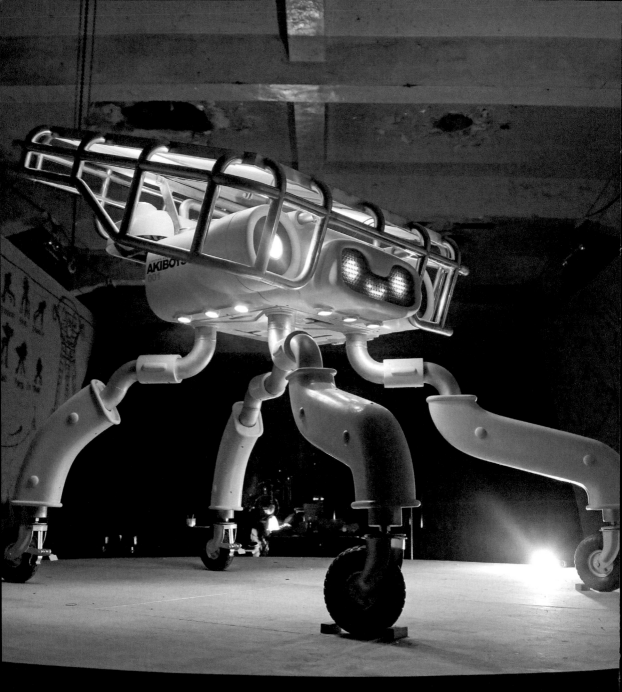

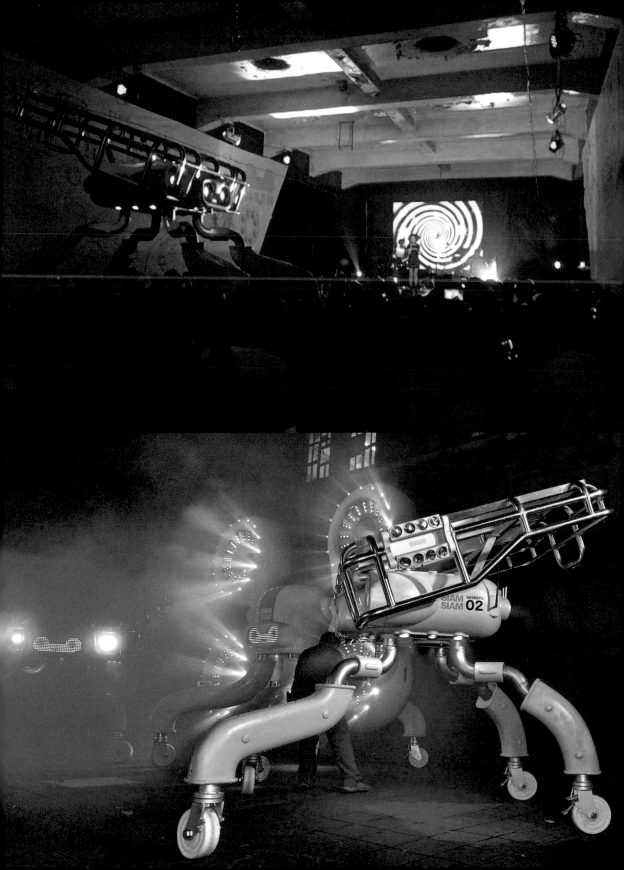

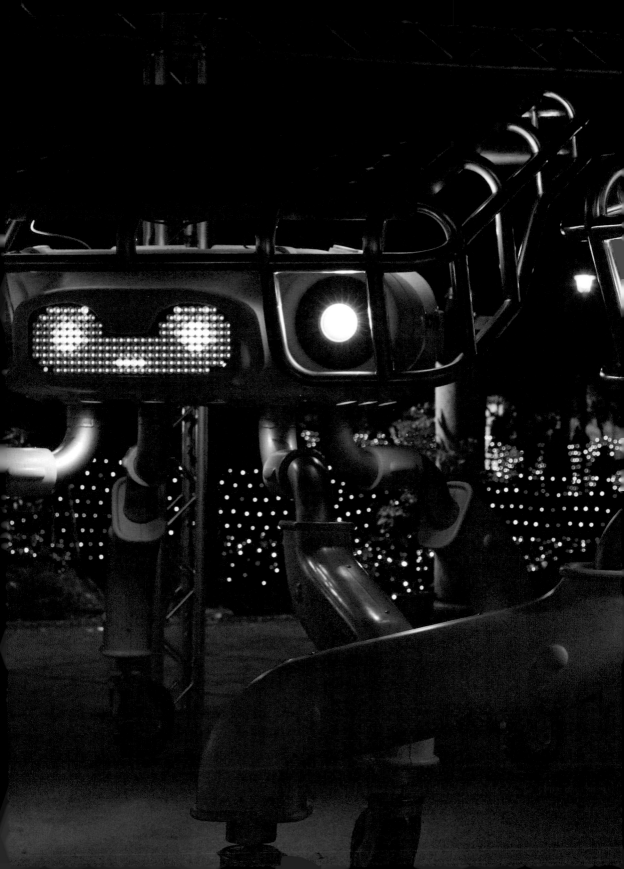

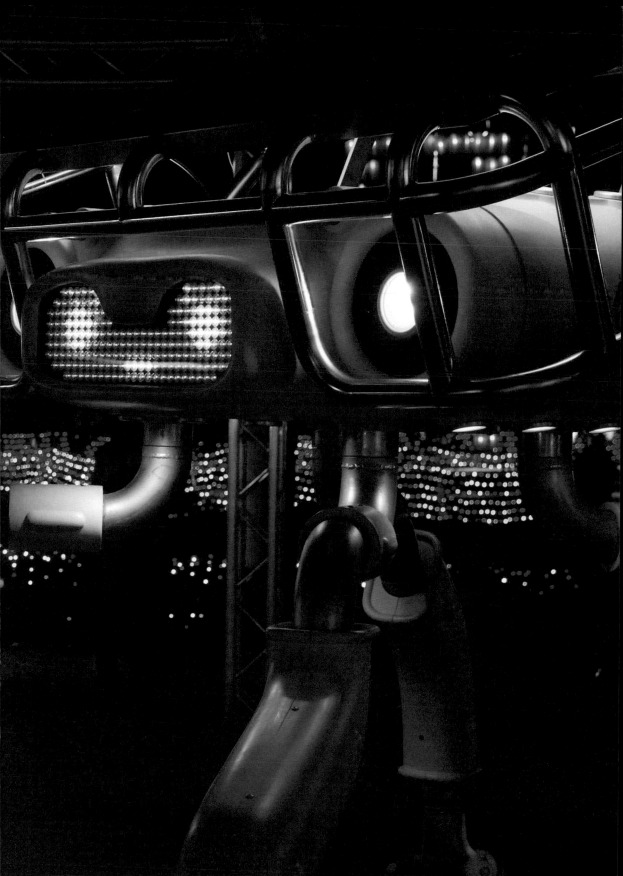

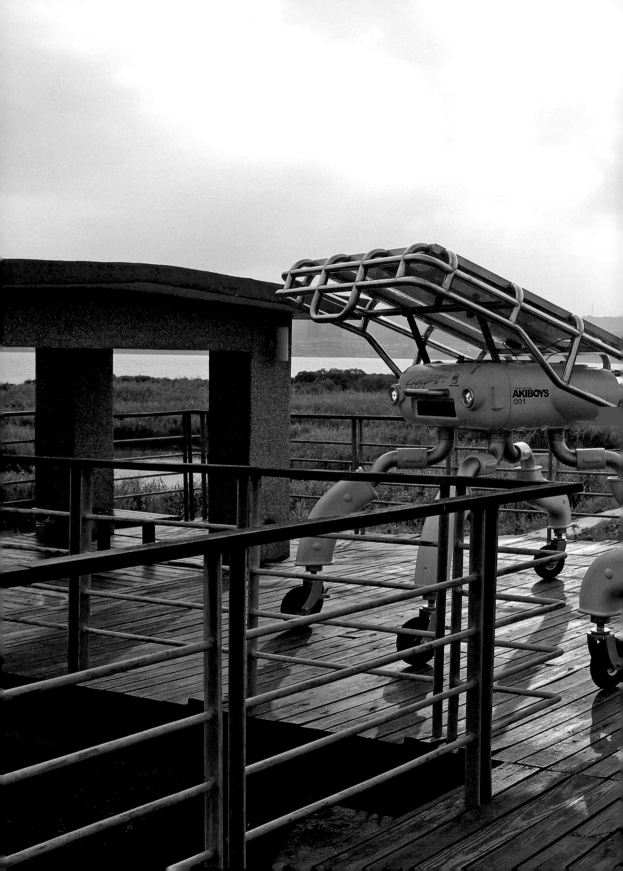

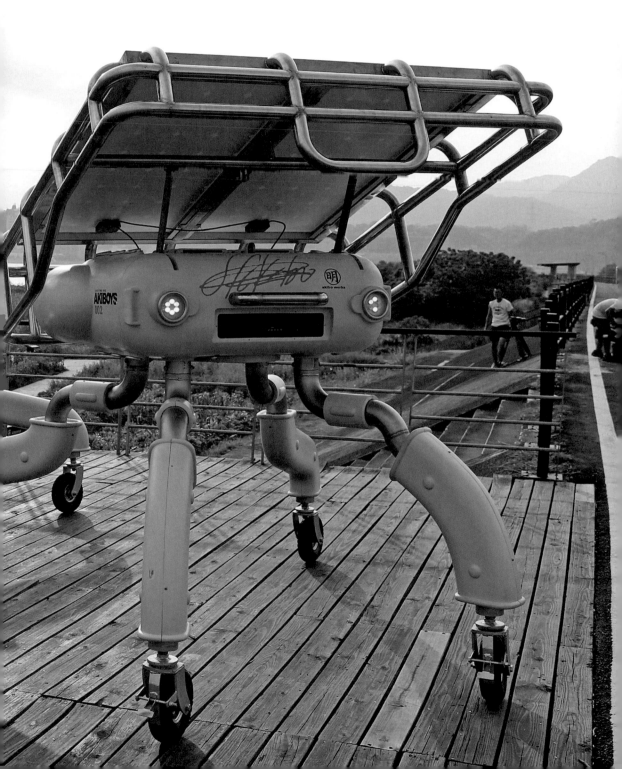

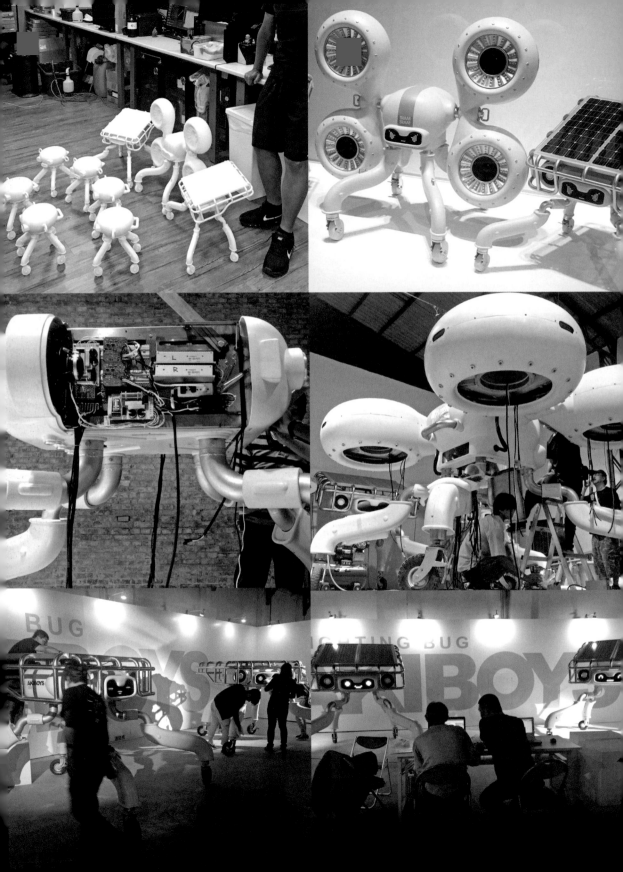

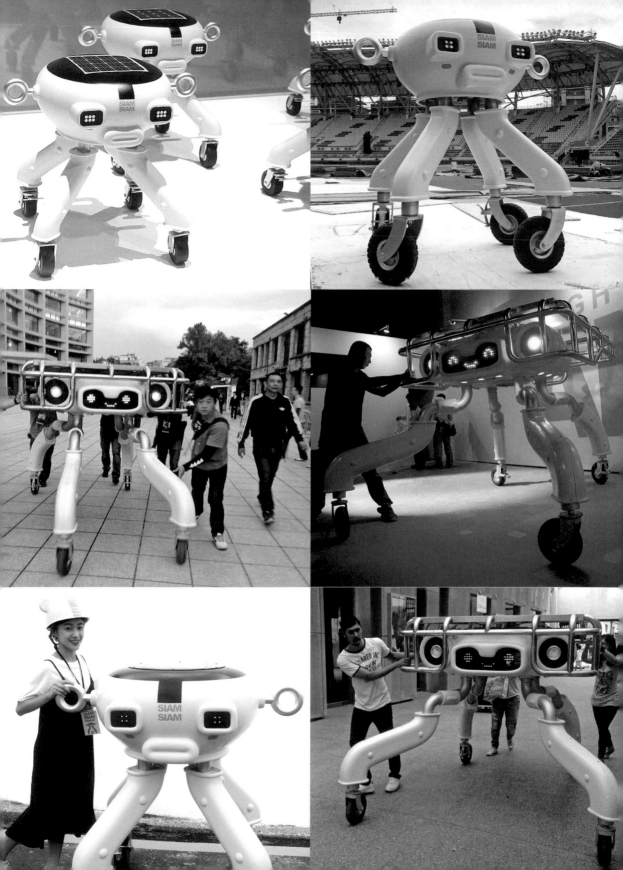

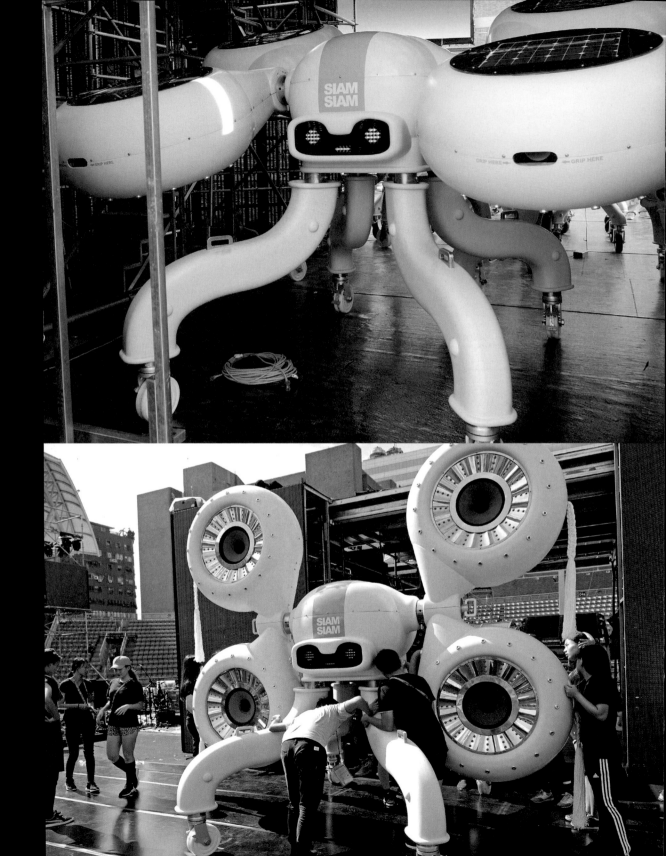

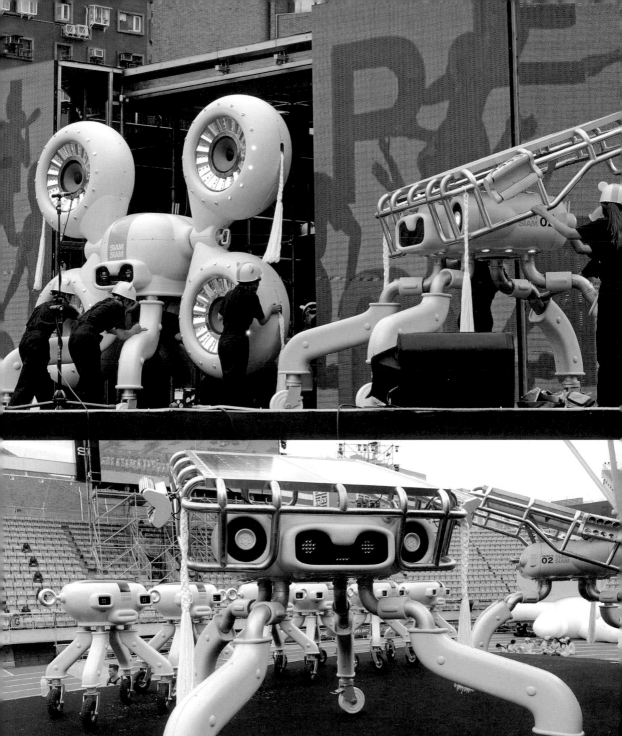
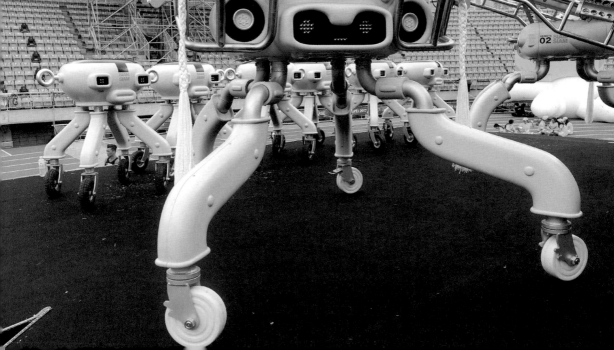

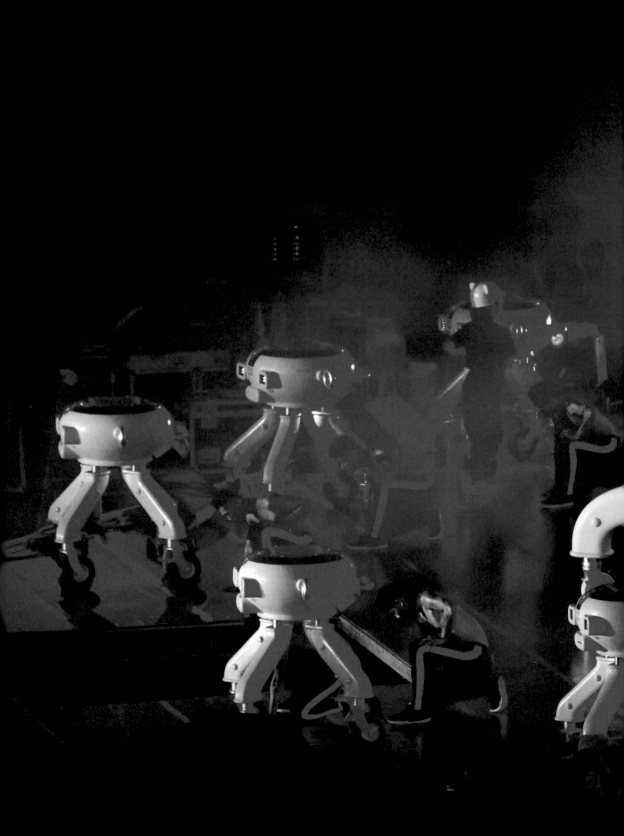

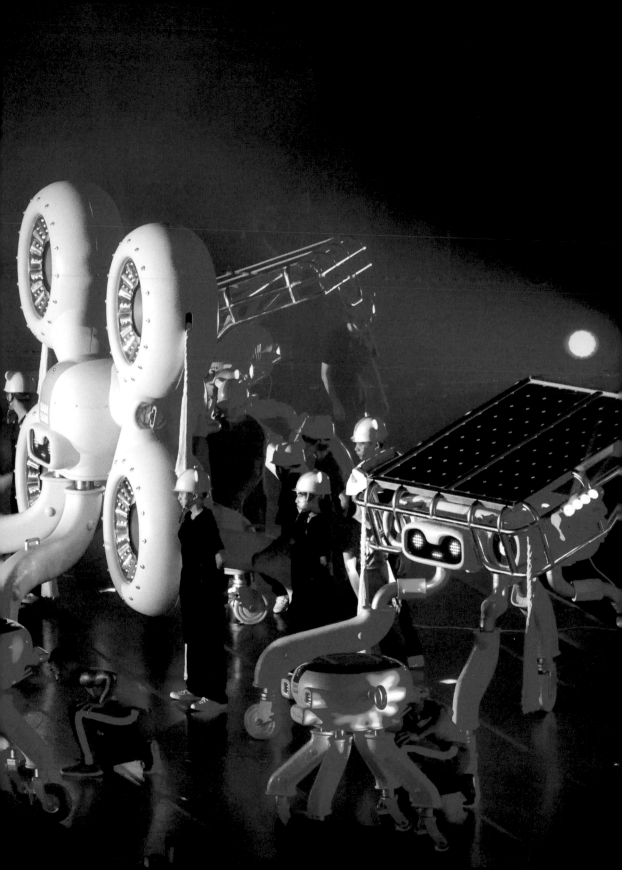

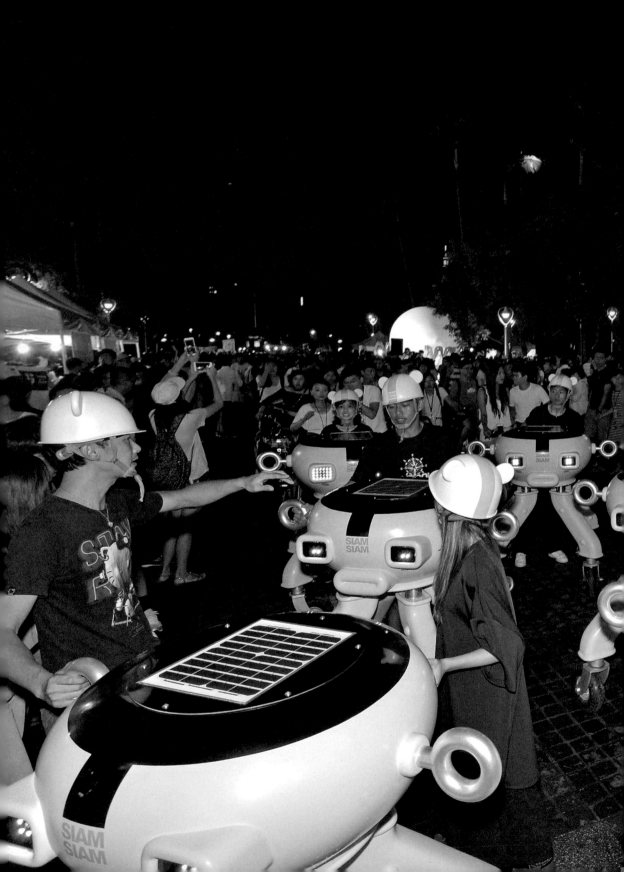

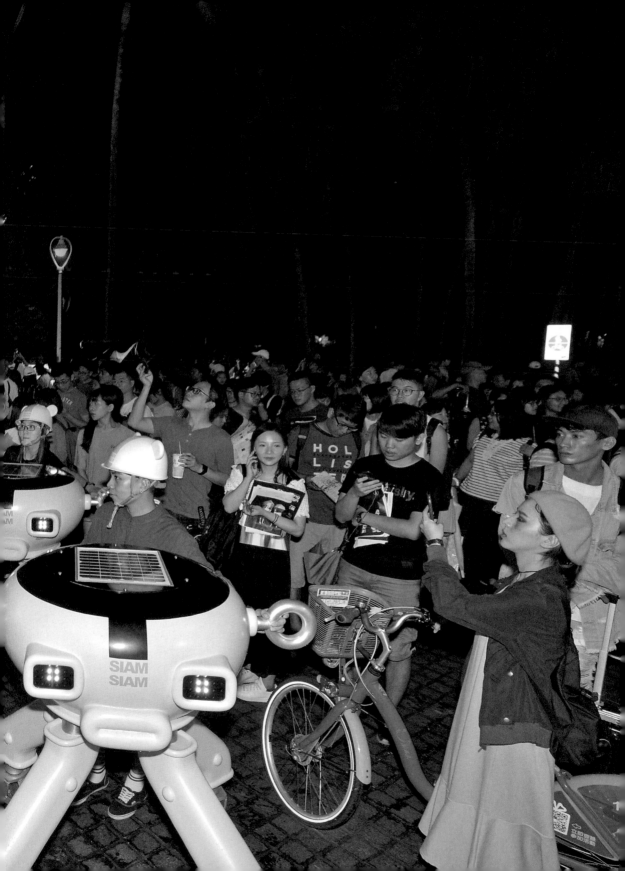

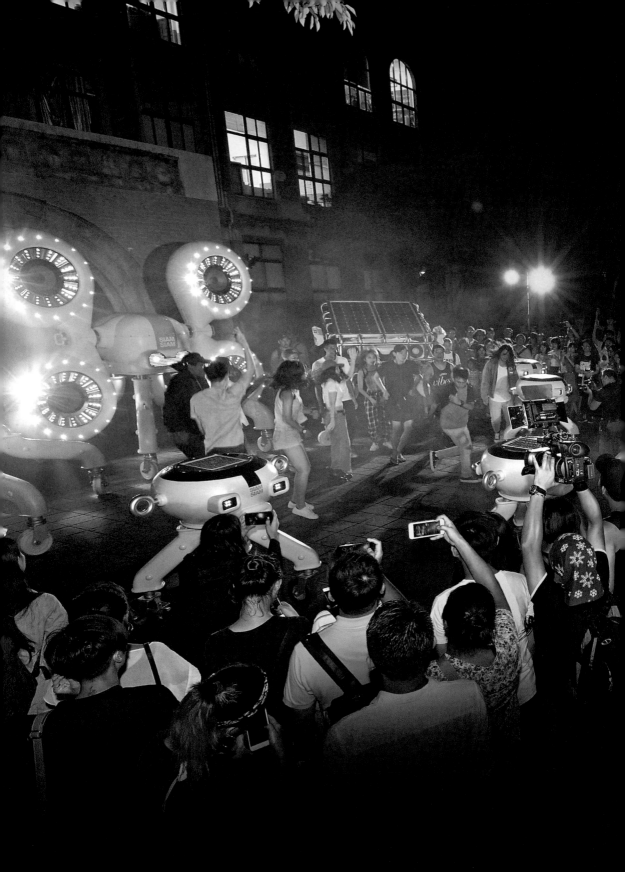

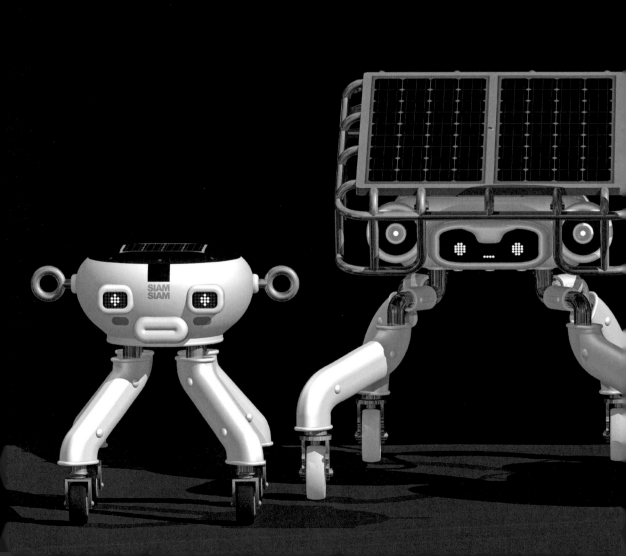

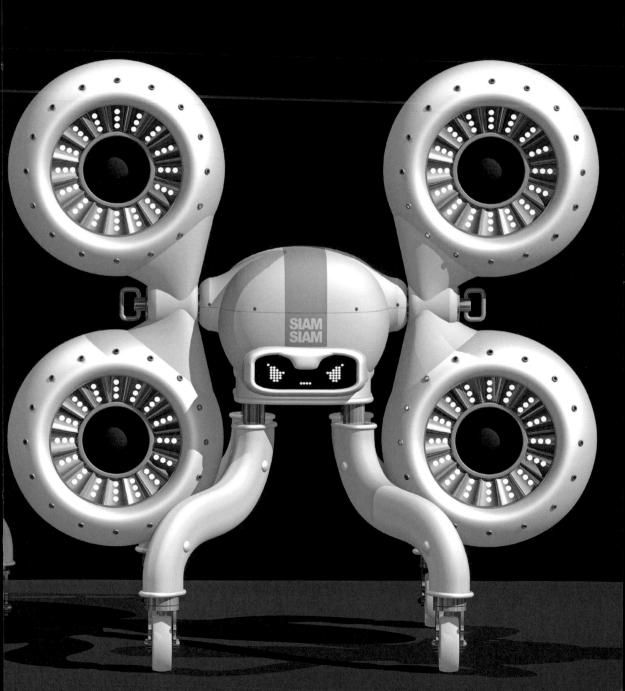

2016 年秋天近藤悟拜訪 AKIBO 在士林的工作室，提出了拍攝 AKIBO Robots 的計畫。
AKIBO 看了他帶來的作品集，就把 AKIBO WORKS 半島倉庫的鑰匙交給他，歡迎他隨時去拍孩子
們，也展開了他們的長期合作。
經過近藤悟的鏡頭，機器人孩子們彷彿去了一趟東京旅行回來，各個感染了簡約優雅的氣味。

近藤悟 x AKIBO ROBOTS
Satoru Kondo

近藤悟 Satoru Kondo，日籍攝影創作者，生於 1969 年日本東京，畢業於英國倫敦藝術大學
(University of the Arts London)，攝影作品擅長拍攝生與死以及生命力的題材，往往在個展以
及國內外各項攝影比賽中，贏得高度評價並榮獲許多獎項。
曾獲得 Sony 世界攝影大獎「自然 & 野生」類首獎、秋山庄太郎記念「花」類大賞、Nikkor 俱
樂部攝影賞準特選獎、美國美國 IPA 國際攝影大賽榮譽入選獎、日本廣告寫真家協會賞入選獎、
Epson「台灣尊榮賞」評審獎。曾於 Jazz 爵士攝影藝廊、勤美天地 CMP BLOCK、台東故事館、
AOYAMA ESAKI（米其林三星級日本料理餐廳）等地舉辦個展。

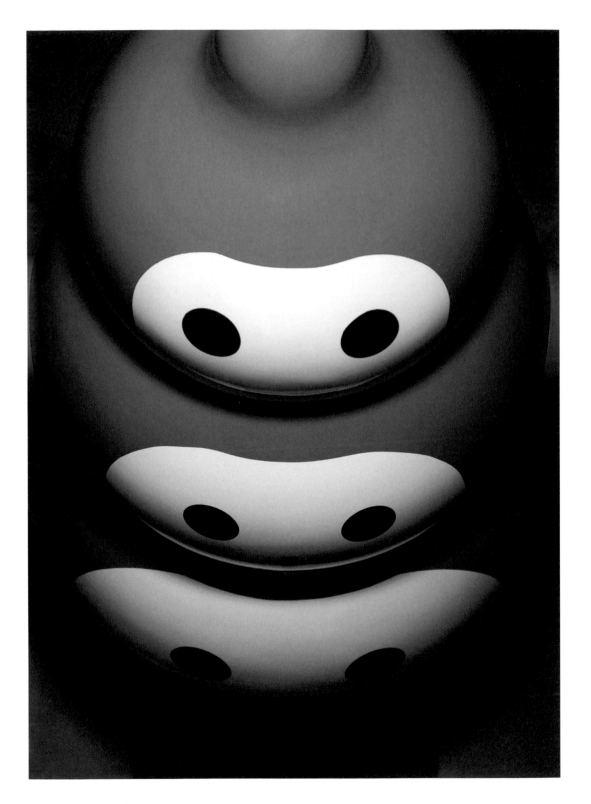

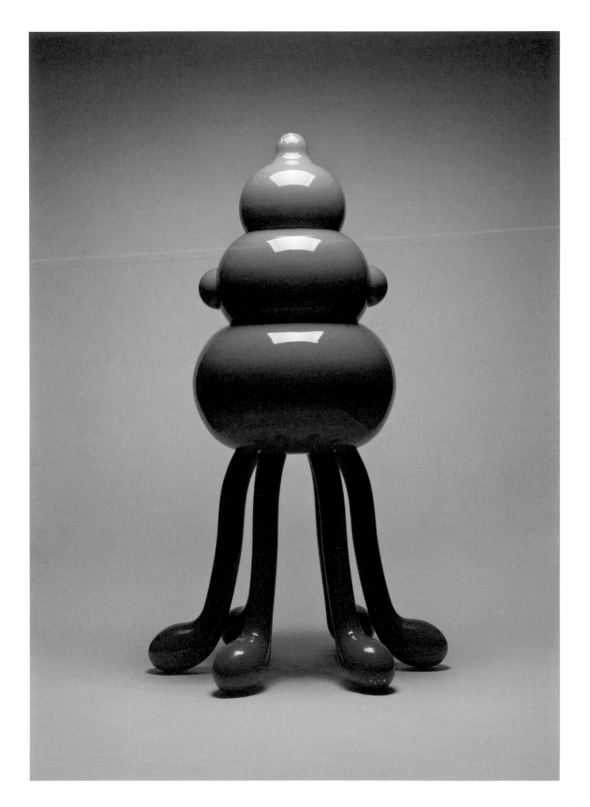

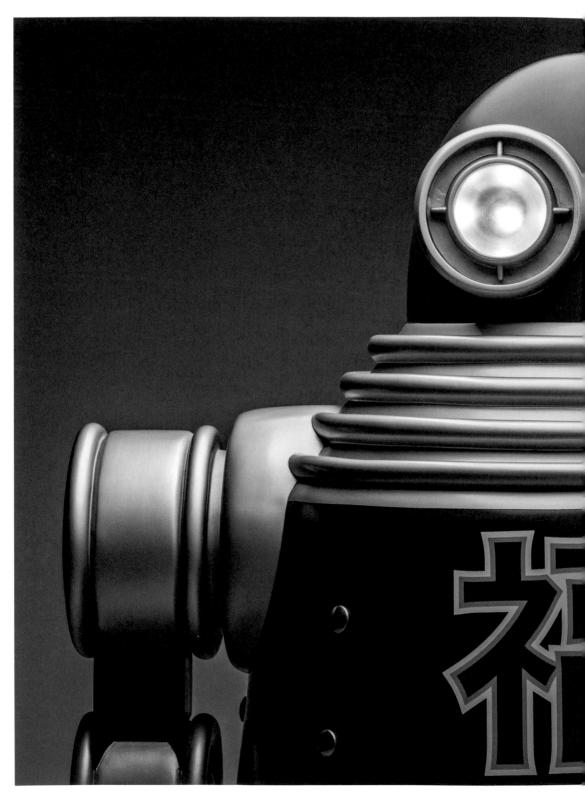

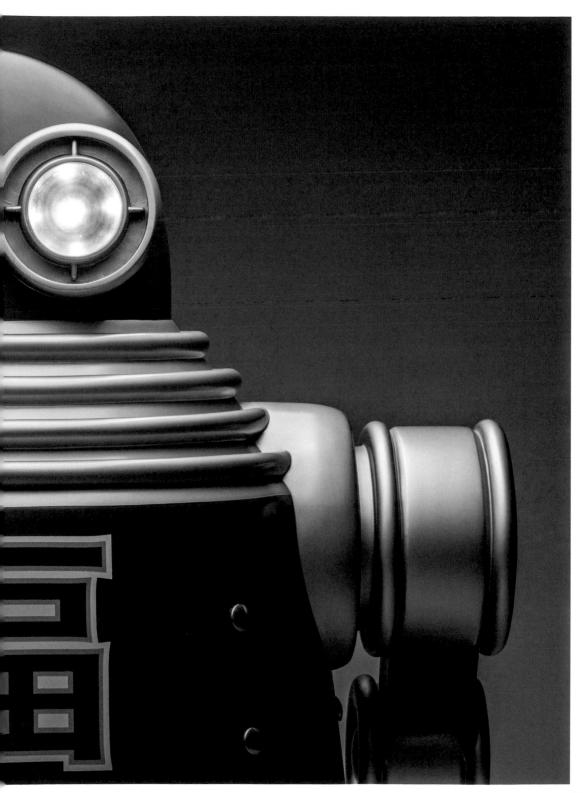

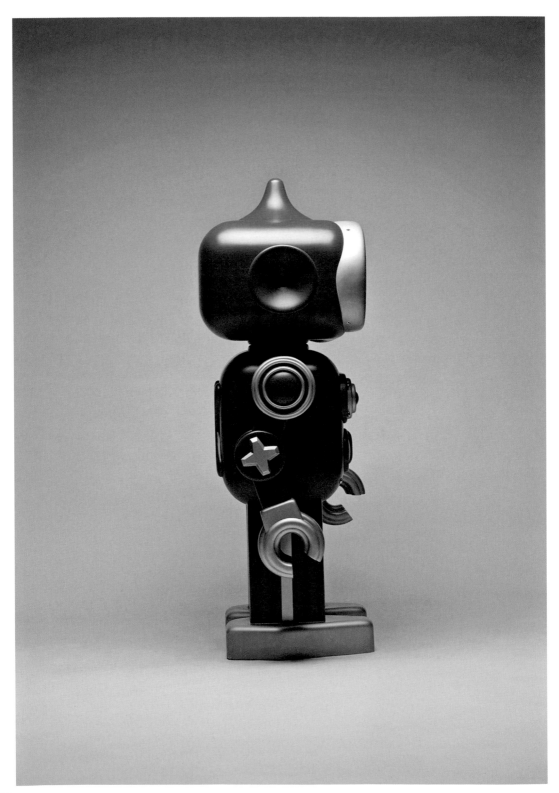

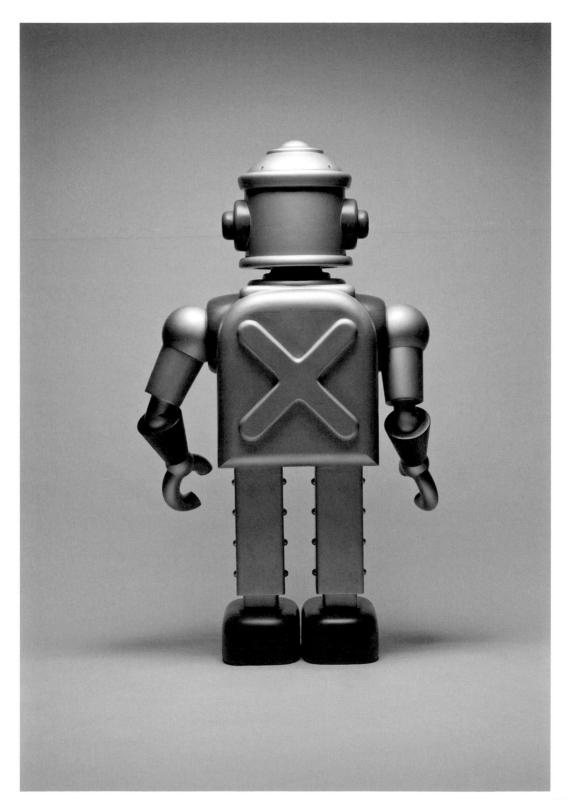

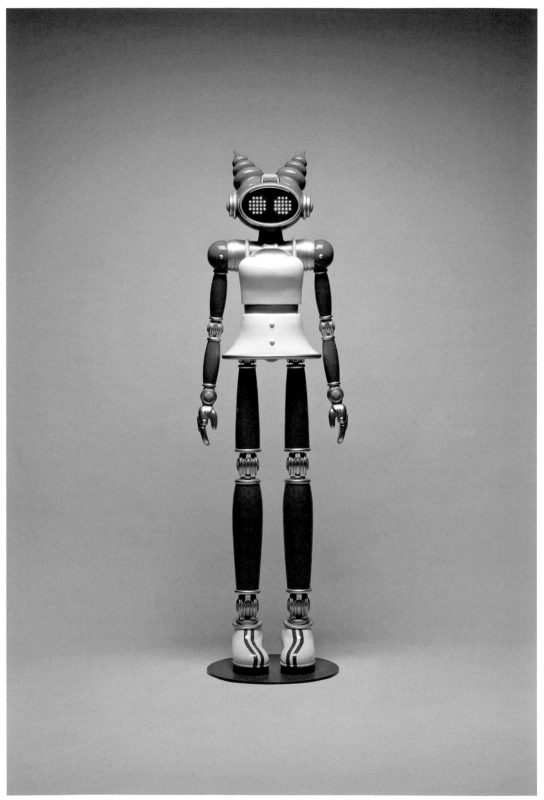

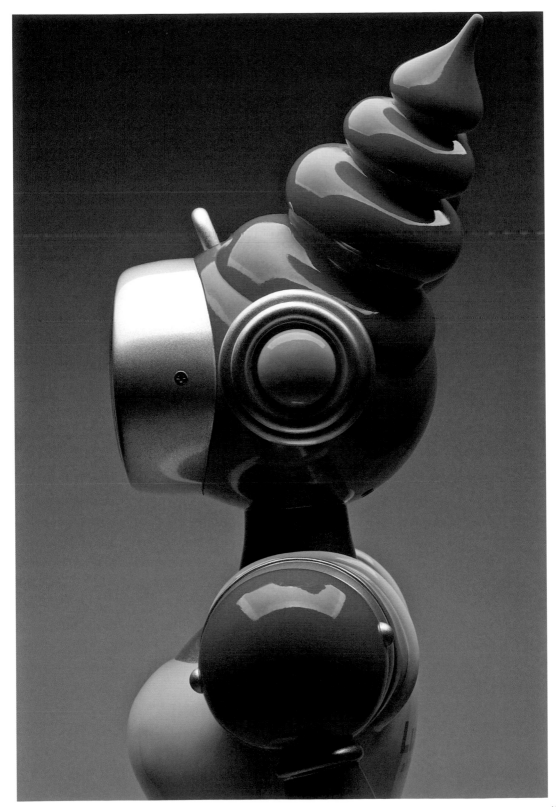

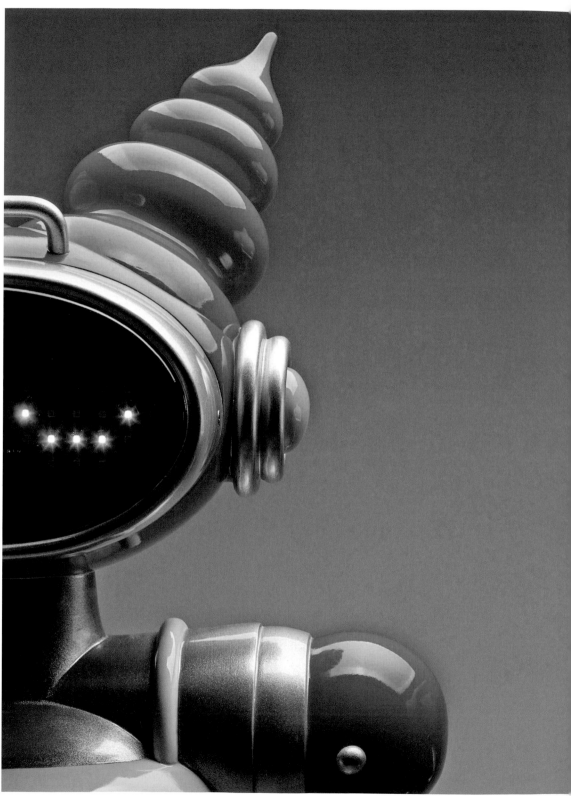

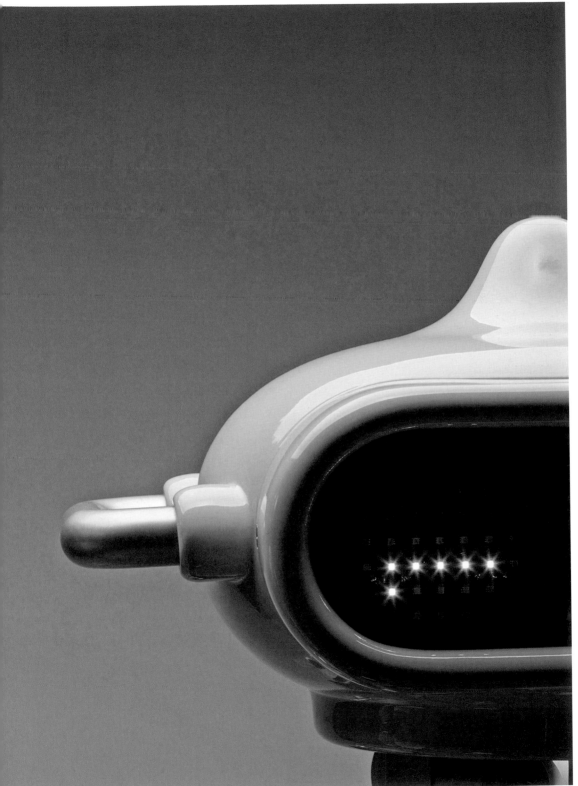

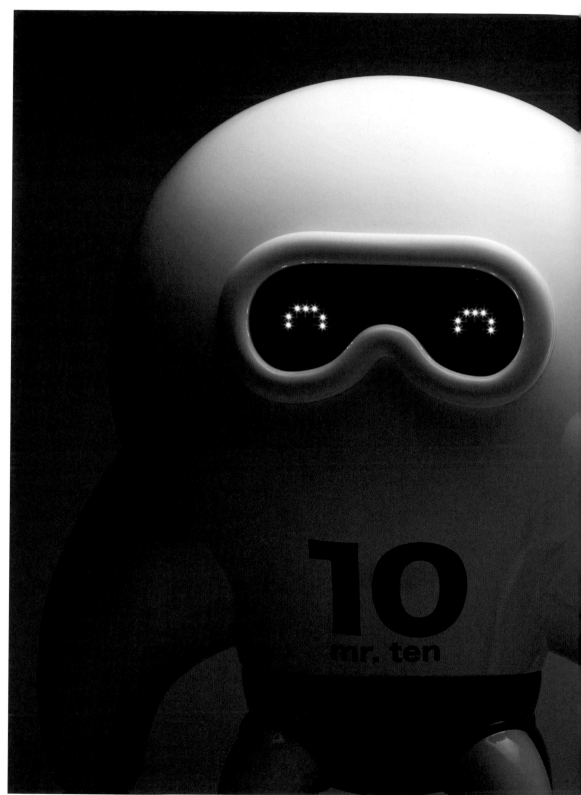

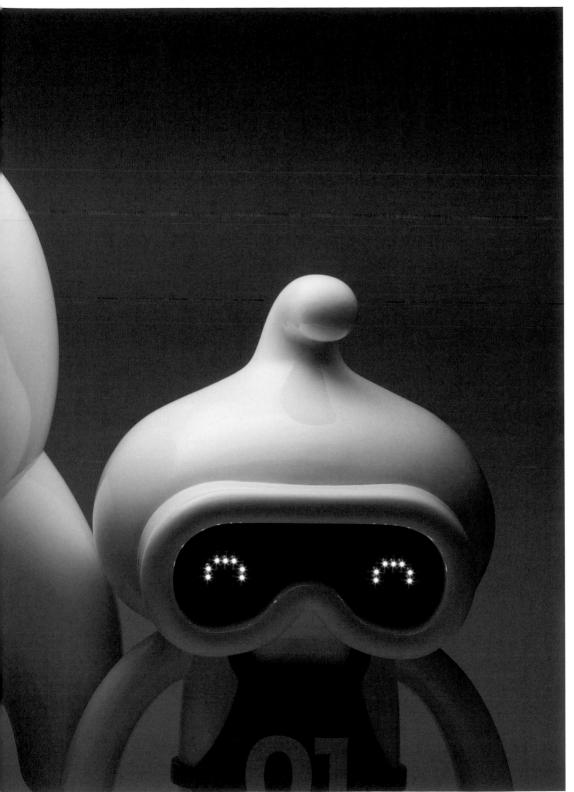

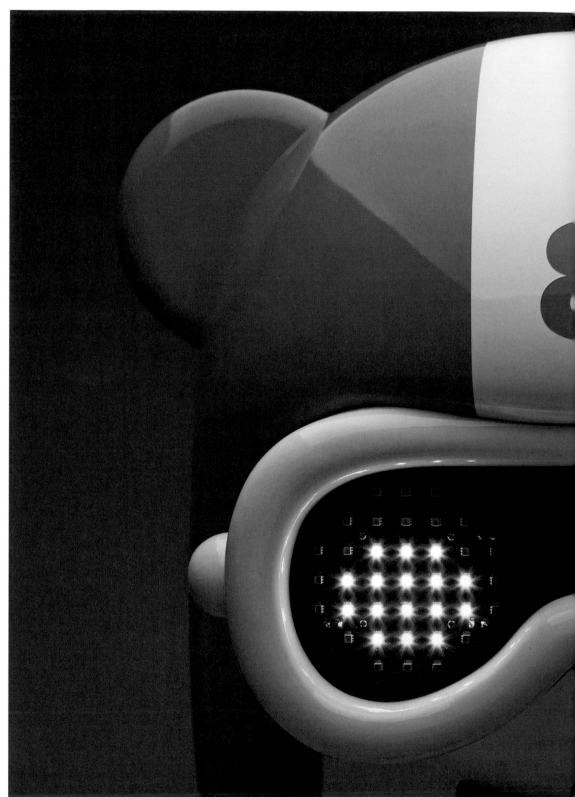

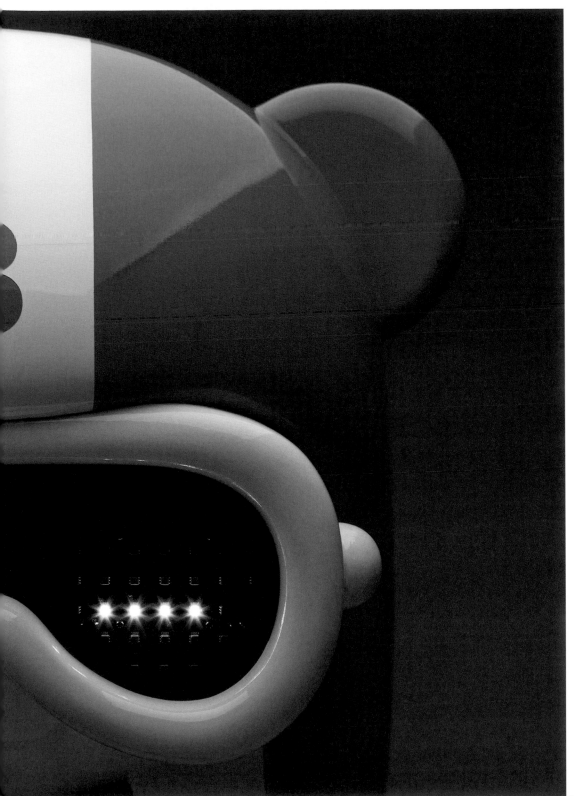

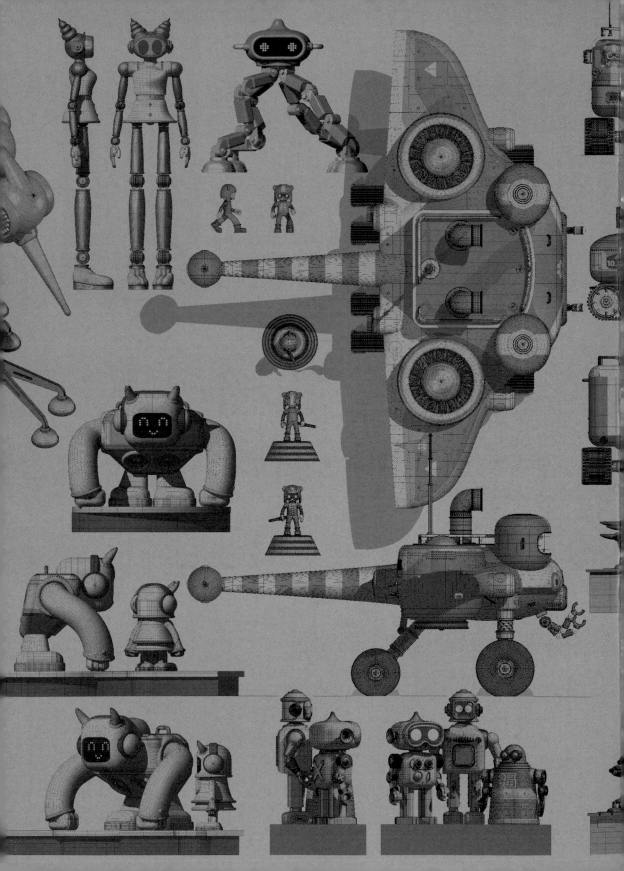